『美丽龙城』柳州艺术作品双年展特展

砚海观涛

——廖炳智书法艺术展作品集

守德题

广西美术出版社

"美丽龙城"柳州艺术作品双年展特展
砚海观涛——廖炳智书法艺术展作品集
编撰人员名单

编 委 会：胡 民　罗云贵　蓝建军　刘 康　王 卓　杨 骅
　　　　　程 州　尹秋琳　刘山枫
编委会主任：胡 民
副 主 任：罗云贵　蓝建军

主　　 编：廖炳智
副 主 编：章细根
委　　 员：陶泉杏　朱旭普　李承蔚　黄少现　覃志柳　黄 河
　　　　　黄德杰　张桂琼　蔡家捷　徐 华　廖庆途　容德念
　　　　　雷立生　熊建华　覃灵森　高志强　陈泰婷　邓丽菊
　　　　　刘向阳　冯 莉
资料整理：徐 华　廖庆途　雷立生　覃灵森　高志强　陈泰婷
总　　 校：章细根　张桂琼
前　　 言：蓝建军
封 面 题 字：韦守德

主办单位：中共柳州市委宣传部
　　　　　柳州市文化新闻出版广电局
　　　　　柳州市文学艺术界联合会

承办单位：柳州市书法家协会
　　　　　柳州市书法艺术院
　　　　　柳州市博物馆

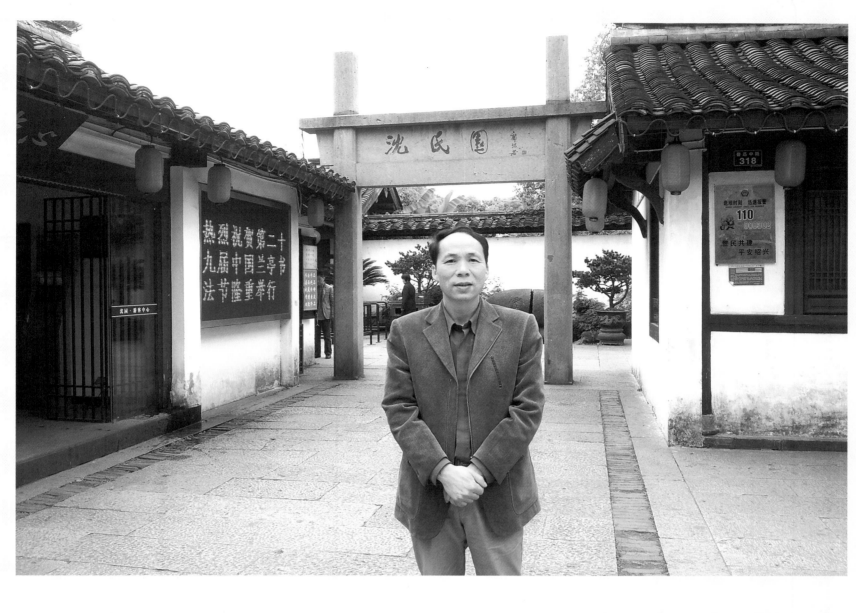

作者简介

廖炳智，中国书法家协会会员，中国隶书网总编，广西书法家协会理事、评审委员会委员，清华大学美术学院书法高研班导师，广西艺术学院漓江画派学院客座教授，柳州市书法家协会副主席，柳州市书法艺术院院长。

书法作品获奖、入展：全国第九届书法篆刻作品展提名奖，全国第十届书法篆刻作品展，第四届中国书法最高奖——兰亭奖，第五届中国书法最高奖——兰亭奖，中国书法家协会会员优秀作品展，第五届全国书法百家精品展，首届『翰墨石鼓』全国书法名家邀请展，『福文化』全国书法名家邀请展等十几次中国书法家协会主办的全国性大展。二〇一一年，作品荣获广西文艺创作作品最高奖——铜鼓奖。二〇一五年作品荣获『八桂群星奖』书法类一等奖。

廖炳智书法五体皆能，尤精篆、隶、魏楷。根植传统，入古出新，线条苍茫厚朴，形成自己雄浑大气的艺术风格。其隶书在书坛颇有影响力，习者众多，学生遍及广西、广东、湖南、陕西等地。教学成果显著：二〇一二年，六名学生的作品入展全国第三届隶书展，五名学生的作品入展全国第二届篆书作品展，一名学生的作品入展全国第五届全国妇女书法作品展，六名学生的作品入展中国书法家协会主办的国家级书法展赛共计三十二人次；二〇一三年，有五十四人次入展中国书法家协会主办的展览，其中二人获最高奖，一人获『农行杯』首届中国电视书法大赛篆书第一名；二〇一四年有五名学生入展第四届中国西部书法篆刻作品展，入展获奖中国书协主办的展览共计二十一人次；二〇一五年，有三名学生的作品入展全国第十一届书法篆刻作品展。目前已培养出中国书法家协会会员或具备中国书法家协会会员资格的学生共二十六名。

前言

砚海观涛，墨海搏击，需从容，需淡定，需自信；文化璀璨，艺术繁荣，需旗手，需标杆，需引领。

柳州市委、市政府加强基层文化工作，积极搭建文化发展平台，让艺术家们在这个平台上尽情挥洒才情，创造精品，讴歌生活，从而推动艺术创作出精品，出人才，打造文化名家，培养艺术各领域的领军人物，让文化名家发挥引领作用，带动文化发展繁荣，这也是柳州市未来文化艺术发展的趋势和方向。

廖炳智在书法艺术领域钻研数十载，他两次问鼎中国书法最高奖『兰亭奖』，获得广西文艺创作最高奖『铜鼓奖』；他开书法高研班于清华，桃李满天下，门生中数十人加入中国书法家协会，这一切靠的是『勤、博、活』。

『勤』是书家的基本修行。古有僧智永三十年如一日练字习帖，破笔头累积十大簏，终成『退笔成冢』佳话。炳智虽没有退笔成冢，但是他的刻苦是同道公认的。

『博』是书家的共同追求。各方俊杰恨不能阅尽天下典籍名帖，化为胸中精气，臻其下笔如神。这一点，炳智心知肚明，也为此早生华发，体会尤深。

『活』是炳智书法的灵魂，也是他在书坛脱颖而出的『神器』。『活』体现在思想精深，才思敏捷，师古而不泥古，博学而不盲目，创新但有法度，注重书法的思想性、艺术性、观赏性，强调并努力践行书法回归本体，由纯粹的视觉娱情升华为对心灵的人文关怀、人文观照、人文追求。仅凭这一点，炳智的书风书艺就有了不一样的高度，也因此收获颇丰。

好的艺术作品其魅力是无穷的，也是既有平原也有高峰的。如果炳智的书艺、书德能潜移默化地影响一批人，鼓舞一批人，带动一批人，那么这就是展览的成功与昭示所在。

蓝建军

二〇一五年六月二十五日

目录

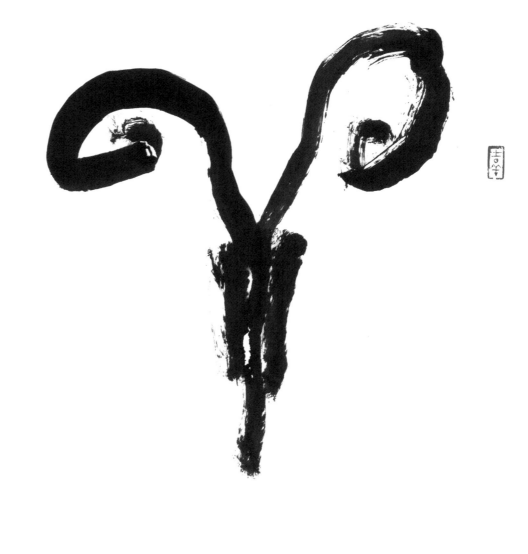

吉祥如意　　美？新春　物智

篆书　羊　69 cm×69 cm

释文：

羊

柳州赋

隶书　柳州赋
180 cm × 512 cm

释文：

神哉奇兮！盆景城市，惟我柳州！地处岭表之南，界望南海之垠。青峰环野而立，曲水抱城而流。真是：城在盆景中，盆景在城中，为天然所独出，世界所独有。斯市也，承天府地，日精月华，万象维新。五洲赞之奇城，四海誉为仙境！

柳州其美兮，山川明秀，景物喧妍。柳子厚诗云：『鹅之山兮柳之水，桂树团团兮白石齿齿』『林邑东回山似戟』。韩文公赞曰：『破额山前碧玉流』。徐霞客惊叹：石峰森罗，如锥处囊中。有脱颖之异：涯多森石，危礌倒岫，若芙蓉倩水，天马腾空。柳江玉带，渚清沙白，柳丝摇翠。看飞鹅戏浪，鱼跃幽潭，鹤舞苍云。千峰屹屹争奇，万类竞竞无穷。都乐幽岩，阆苑瑶宫。得风雕水琢之韵，见嵌空透亮之容。聚宝藏瑰，典雅晶莹。龙潭幽水，玉镜嵌镶，笼浓淡烟霏，映云影天光。想桃源非出世外，好景原在此方。

柳州其昌兮，华夏九派，一脉流注。盘古开篇，鸿蒙筚路。通天岩谷，回响狩猎弹歌。白莲洞府，点燃烹鲜篝火。人猿揖别，石头奇书。是为柳江智人，于斯肇始。周水潺潺，浮水决决。秦王拓疆，纳华夏版图，固大国之金汤。汉武挥鞭，建城制于潭中，开名埠于炎方。感唐臣之不幸，赐柳民之惠长。贤侯柳子厚，植柳拂九天。名臣刘贤良，鸣镝撼八荒。福播四民，古今崇仰。驾鹤有缘，聚宋三相。筑茅亭为书院，今弦歌犹在耳。芸阁历世留香。

明代八贤，耿直且刚。大海操舟，三赴台湾，开兰首昌，誉称勋猷，遗爱甘棠。戏剧文星李文茂，扬独立之主张。龙城宿将阚维雍，抗大义成仁壮国殇。越南领袖胡志明辊轳讹，客居鱼峰燃星火。大韩民国政府，桐油山下存纪纲辊轳讹，苏美援华驻义师辊轳讹，奸寇冲天铁鹰翔。念天地之悠悠，辛亥骁将梁李国殇。

柳州其盛兮，百族荣熙，风情绰丽。喜岭南歌海生潮，壮歌独领风骚。三月三，七月七，双肩搭歌台，一唱十万八千箩，传遍九州与四海。瑶家善舞，神采飞扬。刘三姐为歌仙，立鱼峰，两脚踏日月，双肩披霞光，打起长腰鼓，环带舞霓裳，舒缓悠徐，神采飞扬。七彩元宝山，苗家百节乡。赶歌会，闹歌圩，歌互答，情相依。出口而成歌，盘歌而成趣。合族欢腾，芦笙踩堂，踏歌而进，磬音绕梁。侗族廊桥与鼓楼，集建筑之杰构。程阳林溪，蔚蔚。惟永济之奇巧。画柱雕梁，画檐翘角凌霄。大鼓悬梁，重锤缨飘。雷鸣以召众议，击壤而引歌谣。风情柳州，无出其右，缤纷多彩，无与匹俦。

独造，飞阁层叠排云，通都大邑，百业勃兴。如绕寨之飞龙，似天街之琼瑶。马胖鼓楼，蔓蔓。柳钢华锡，金瀑飞流，钢都盛名，东风五菱。纳四海风潮，广博胸襟，崇龙马风骨，图强奋进。五洲风行。柳工装载，领跑竞……

争时代：鱼峰水泥，荣膺国家金牌。看两面针，饮誉国际博览会；听金嗓子，唱响五洲大舞台。名为体操之城，屡见英豪气概，「李宁动作」、「钟玲难度」，人所不及，享誉世界。白莲曼舞仙姬影，八桂大歌天籁声，争艳神州大地，绽放世纪华采。正所谓山水之城，日新月异，开放之市，勃勃生机。人间乐土，桃源花雨，活在柳州，福我黎庶。纵巨椽大赋，浓墨重彩，写不完壶郡壮观，画不尽龙城俊采！歆欤辊轳讹！柳州何美！柳州何昌！柳州何盛！柳州何壮！生于斯，长于斯，歌之颂之，拓之兴之，：倾毕生之睿智，竭合众之全力，开创未来先机。注火热之深情，绘我和谐古郡；集思广益，兴我文化龙城。博取众长，强我工业柳州。伟兮哉，继往开来，再创辉煌新篇，与时俱进，奔赴锦绣前程！

魏碑　现代·毛泽东　清平乐·六盘山

180 cm×650 cm

释文：

天高云淡，望断南飞雁。不到长城
非好汉，屈指行程二万。六盘山上
高峰，红旗漫卷西风。今日长缨在
手，何时缚住苍龙？

盤山上高峰紅旗漫捲西風今日長纓在手何時縛住蒼龍

005

楷书 现代·毛泽东 沁园春·雪

138 cm × 500 cm

释文：

北国风光，千里冰封，万里雪飘。望长城内外，惟余莽莽；大河上下，顿失滔滔。山舞银蛇，原驰蜡象，欲与天公试比高。须晴日，看红装素裹，分外妖娆。江山如此多娇，引无数英雄竞折腰。惜秦皇汉武，略输文采；唐宗宋祖，稍逊风骚。一代天骄，成吉思汗，只识弯弓射大雕。俱往矣，数风流人物，还看今朝。

北国风光千里
冰封万里雪飘
望长城内外惟
余莽莽大河上下
顿失滔滔山舞银
蛇原驰蜡象欲
与天公试比高
须晴日看红装
素裹分外妖娆
江山如此多娇

引无数英雄竞折腰惜秦皇汉武略输文采唐宗宋祖稍逊风骚一代天骄成吉思汗只识弯弓射大雕俱往矣数风流人物还看今朝

天地有正氣，雜然賦流形。下則為河嶽，上則為日星。於人曰浩然，沛乎塞蒼冥。皇路當清夷，含和吐明庭。時窮節乃見，一一垂丹青。在齊太史簡，在晉董狐筆。在秦張良椎，在漢蘇武節。為嚴將軍頭，為嵇侍中血。為張睢陽齒，為顏常山舌。或為遼東帽，清操厲冰雪。或為出師表，鬼神泣壯烈。或為渡江楫，慷慨吞胡羯。或為擊賊笏，逆豎頭破裂。是氣所磅礴，凜冽萬古存。當其貫日月，生死安足論。

魏碑 宋·文天祥 正气歌

180 cm×550 cm

释文：

天地有正气，杂然赋流形。下则为河岳，上则为日星。于人曰浩然，沛乎塞苍冥。皇路当清夷，含和吐明庭。时穷节乃见，一一垂丹青。在齐太史简，在晋董狐笔。在秦张良椎，在汉苏武节。为严将军头，为嵇侍中血。为张睢阳齿，为颜常山舌。或为辽东帽，清操厉冰雪。或为出师表，鬼神泣壮烈。或为渡江楫，慷慨吞胡羯。或为击贼笏，逆竖（竖）头破裂。是气所磅礴，凛冽（烈）万古存。当其贯日月，生死安足论。地维赖以立，天柱赖以尊。三纲实系命，道义为之根。嗟予遘阳九，隶也实不力。楚囚缨其冠，传车送穷北。鼎镬甘如饴，求之不可得。阴房阗鬼火，春院闭（闶）天黑。牛骥同一皂，鸡栖凤凰食。一朝蒙雾露，分作沟中瘠。如此再寒暑，百疠（沴）自辟易。哀哉沮洳场，为我安乐国。岂有他缪巧，阴阳不能贼。顾此耿耿存，仰视浮云白。悠悠我心悲，苍天曷有极。哲人日已远，典刑在夙昔。风檐展书读，古道照颜色。

係命，道義為之根。嗟予遘陽九，隸也實不力。楚囚纓其冠，傳車送窮北。鼎鑊甘如飴，求之不可得。陰房闐鬼火，春院閟天黑。牛驥同一皂，雞棲鳳凰食。一朝蒙霧露，分作溝中瘠。如此再寒暑，百沴自辟易。嗟哉沮洳場，為我安樂國。豈有他繆巧，陰陽不能賊。顧此耿耿在，仰視浮雲白。悠悠我心悲，蒼天曷有極。哲人日已遠，典刑在夙昔。風簷展書讀，古道照顏色。

録文天祥正氣歌句於沈陽 楊沖書

迴臨飛鳥上

高出塵世間

天勢圍平野

河流入斷山

隶书　唐·畅当　登鹳雀楼

180 cm×97 cm

释文：

迴临飞鸟上，高出尘世（世尘）间。

天势围平野，河流入断山。

篆书　唐·王维诗五首

（送崔九兴宗游蜀·鸟鸣涧·临高台送黎拾
遗·送邢桂州·送李太守赴上洛）

180 cm×97 cm

释文：

出门当旅食，中路授寒衣。江汉风流地，游人何岁归。

人闲桂花落，夜静春山空。月出惊山鸟，时鸣春涧中。

相送临高台，川原杳何极。日暮鸟飞（飞鸟）还，行人去不息。

日落江湖白，潮来天地青。明珠归合浦，应逐使臣星。

野花开古戍，行客响空林。板屋春多雨，山城昼欲阴。

隶书　明末清初·朱柏庐　朱子家训

138 cm×900 cm

释文：

黎明即起，洒扫庭除，要内外整洁。既昏便息，关锁门户，必亲自检点。一粥一饭，当思来处不易。半丝半缕，恒念物力维艰。宜未雨而绸缪，毋临渴而掘井。自奉必须俭约，宴客切勿留（流）连。器具质而洁，瓦缶胜金玉。饮食约而精，园蔬愈珍馐。勿营华屋，勿谋良田。

三姑六婆，实淫盗之媒。婢美妾娇，非闺房之福。童（奴）仆勿用俊美，妻[妾]切忌艳妆。祖宗虽远，祭祀不可不诚。子孙虽愚，经书不可不读。居身务期俭（质）朴，教子要有义方。勿贪意外之财，勿饮过量之酒。与肩挑贸易，勿（毋）占便宜。见穷苦亲邻，须加温恤。刻薄成家，理无久享。伦常乖舛，立见消亡。兄弟叔侄，需（须）分多润寡。长幼内外，宜法肃辞严。听妇言，乖骨肉，岂是丈夫。重资才（财），薄父母，不成人子。嫁女择佳婿，无（毋）索重聘。娶媳求淑女，勿计厚奁。

见富贵而生谄容者，最可耻。遇贫穷而作骄态者，贱莫甚。居家戒争讼，讼则终凶。处世戒多言，言多必失。勿恃势力而凌逼孤寡，勿贪口腹而恣杀生禽。乖僻自是，悔误必多。颓惰自甘，家道难成。狎昵恶少，久必受其累。屈志老成，急则可相依。轻听发言，安知非人之谮诉，当忍耐三思。因事相争，焉知非我之不是，须平心暗想。

施惠无念，受恩莫忘。凡事当留余地，得意不宜再往。人有喜庆，不可生嫉妒（妒忌）心。人有祸患，不可生喜幸心。善欲人见，不是真善。恶恐人知，便是大恶。见色而起淫心，报在妻女。匿怨而用暗箭，祸延子孙。家门和顺，虽饔飧不继，亦有余欢。国课早完，即囊橐无余，自得至乐。读书志在圣贤，[非徒科第]；为官心存君国，[岂计身家]。守分安命，顺时听天。为人若此，庶乎近焉。

而生諂容者，最可恥；遇貧窶而作驕態者，賤莫甚。居家戒爭訟，訟則終凶；處世戒多言，言多必失。勿恃勢力而凌逼孤寡，毋貪口腹而恣殺生禽。乖僻自是，悔誤必多；頹惰自甘，家道難成。狎昵惡少，久必受其累；屈志老成，急則可相依。輕聽發言，安知非人之譖訴，當忍耐三思；因事相爭，焉知非我之不是，須平心再想。施惠無念，受恩莫忘。凡事當留餘地，得意不宜再往。人有喜慶，不可生妒忌心；人有禍患，不可生喜幸心。善欲人見，不是真善；惡恐人知，便是大惡。見色而起淫心，報在妻女；匿怨而用暗箭，禍延子孫。家門和順，雖饔飧不繼，亦有餘歡；國課早完，即囊橐無餘，自得至樂。讀書志在聖賢，非徒科第；為官心存君國，豈計身家。守分安命，順時聽天。為人若此，庶乎近焉。

鄰須加溫恤，刻薄成家，理無久享；倫常乖舛，立見消亡。兄弟叔侄，須分多潤寡；長幼內外，宜法肅辭嚴。聽婦言，乖骨肉，豈是丈夫；重資財，薄父母，不成人子。嫁女擇佳婿，毋索重聘；娶媳求淑女，勿計厚奩。見富貴

隶书 朱子家训（局部）

章草　南朝梁·周兴嗣　千字文

44 cm × 1960 cm

释文：

天地玄黄　宇宙洪荒　日月盈昃　辰宿列张
寒来暑往　秋收冬藏　[闰]余成岁　律吕调阳
云腾致雨　露结为霜　金生丽水　玉出昆冈
剑号巨阙　珠称夜光　果珍李柰　菜重芥姜
海咸河淡　鳞潜羽翔　龙师火帝　鸟官人皇
始制文字　乃服衣裳　推位让国　有虞陶唐
吊民伐罪　周发殷汤　坐朝问道　垂拱平章
爱育黎首　臣伏戎羌　退迩一体　率宾归王
鸣凤在竹　白驹食场　化被草木　赖及万方
恭惟鞠养　岂敢毁伤　女慕贞洁　男效才良
知过必改　得能莫忘　罔谈彼短　靡恃己长
信使可覆　器欲难量　墨悲丝染　诗赞羔羊
景行维贤　刻（克）念作圣　德建名立　形端表正
空谷传声　虚堂习听　祸因恶积　福缘善庆
尺璧非宝　寸阴是竞　资父事君　曰严与敬
孝当竭力　忠则尽命　临深履薄　夙兴温凊
似兰斯馨　如松之盛　川流不息　渊澄取映
容止若思　言辞安定　笃初诚美　慎终宜令
荣业所基　籍甚无竟　学优登仕　摄职从政
存以甘棠　去而益咏　乐殊贵贱　礼别尊卑
上和下睦　夫唱妇随　外受傅训　入奉母仪
诸姑伯叔　犹子比儿　孔怀兄弟　同气连枝
交友投分　切磨箴规　仁慈隐恻　造次弗离
节义廉退　颠沛匪亏　性静情逸　心动神疲
守真志满　逐物意移　坚持雅操　好爵自縻
都邑华夏　东西二京　背邙面洛　浮渭据泾
宫殿盘郁　楼观飞惊　图写禽兽　画彩仙灵
丙舍傍启　甲帐对楹　肆筵设席　鼓瑟吹笙
升阶纳陛　弁转疑星　右通广内　左达承明
既集坟典　亦聚群英　杜稿钟隶　染（漆）书壁经
府罗将相　路侠槐卿

文字千草章

户封八县　家给千兵　高冠陪辇　驱毂振缨
世禄侈富　车驾肥轻
策功茂实　勒碑刻铭　磻溪伊尹　佐时阿衡
奄宅曲阜　微旦孰营　桓公匡合　济弱扶倾
绮回汉惠　说感武丁　俊乂密勿　多士实宁
晋楚更霸　赵魏困横
假途灭虢　践土会盟　何遵约法　韩弊烦刑
起翦颇牧　用军最精　宣威沙漠　驰誉丹青
九州禹迹　百郡秦并　岳宗泰岱　禅主云亭
雁门紫塞　鸡田赤城
昆池碣石　钜野洞庭　旷远绵邈　岩岫杳冥
治本于农　务兹稼穑　俶载南亩　我艺黍稷
税熟贡新　劝赏黜陟
孟轲敦素　史鱼秉直　庶几中庸　劳谦谨敕
聆音察理　鉴貌辨色　贻厥嘉猷　勉其祗植
省躬讥诫　宠增抗极　殆辱近耻　林皋幸即
两疏见机　解组谁逼
索居闲处　沉默寂寥　求古寻论　散虑逍遥
欣奏累遣　戚谢欢招　渠荷的历　园莽抽条
枇杷晚翠　梧桐早凋　陈根委翳　落叶飘飖
游鹍独运　凌摩绛霄
耽读玩市　寓目囊箱　易輶攸畏　属耳垣墙
具膳餐饭　适口充肠　饱饫烹宰　饥厌糟糠
纨扇圆洁　银烛炜煌　昼眠夕寐　蓝笋象床
亲戚故旧　老少异粮　妾御绩纺　侍巾帷房
矫手顿足　悦豫且康
昼眠夕寐　蓝笋象床　弦歌酒宴　接杯举觞
嫡后嗣续　祭祀蒸尝
稽颡再拜　悚惧恐惶　笺牒简要　顾答审详
骸垢想浴　执热愿凉
布射辽（僚）九　嵇琴阮啸　恬笔伦纸　钧巧任钓
驴骡犊特　骇跃超骧　诛斩贼盗　捕获叛亡
释纷利俗　并皆佳妙　毛施淑姿　工颦妍笑
年矢每催　曦晖朗曜　晦魄环照　指薪修祜　永绥吉劭
璇玑悬斡
矩步引领　俯仰廊庙　束带矜庄　徘徊瞻眺
孤陋寡闻　愚蒙等诮　谓语助者　焉哉乎也

章草　千字文（局部）

章草　千字文（局部）

章草　千字文（局部）

章草　千字文（局部）

金文 临西周散氏盘

180 cm × 200 cm

释文：

用矢践散邑，乃即散用田。履：自瀗涉，以南，至于大沽，一奉。以陟，二奉，至于边柳，复涉瀗，陟，奉于㕣道，以西，奉于㕣道，内陟㕣，登于厂湶，奉诸、陵、刚，奉于单道，奉（封）于原道，以东，奉于棹东强。右还，奉于履道。以南，奉于仇道。以西，至于莫。履井邑田。自根木道左至于井邑，奉，道以东，一奉，还，以西一奉，陟刚三奉。降以南，奉于同道。陟州刚，登，降棫二奉。矢人有司履田：鲜、且，武父，小门人，原人虞芬，淮司工虎，孝、丰父，人有司丂。正履矢舍散田：司土逆寅，司马单，人司工君，宰德父；散人小子履田：戎、（微）父，襄之有司囊，州就，焂从，凡散有司十夫。唯王九月，辰才乙卯，矢卑鲜、且、旅誓，曰：『我既付散氏田器，有爽，实余有散氏心贼，则爰千罚千，传弃之。』鲜、且、旅则誓。乃卑西宫襄、武父誓曰：『我既付散氏湿田、畛田，余有爽变，爰千罚千。』西宫襄、武父则誓。厥为图，矢王于豆新宫东廷。厥左执史正中农。

山中覺此身不可無，城郭中視此身為贅。流水之聲可以養耳，青禾綠草可以養目，觀書繹理可以養心，彈琴學字可以養指，逍遙杖履可以養足，靜坐調息可以養筋骸。環植蘭桂香魂月魄，竟夜爭清尤令人忘寐。人能自老看少，自死看生，自悴看榮，則性定而動自正。

明人陳益祥文句 己亥 師智忠

隶书 明·陈益祥（文句）
97 cm×180 cm

释文：

山中觉此身不可无，城郭中视此身为赘。流水之声可以养耳，青禾绿草可以养目，观书绎理可以养心，弹琴学字可以养指，逍遥杖履可以养足，静坐调息可以养筋骸。环植兰桂香魂月魄，竟夜争清尤令人忘寐。人能自老看少，自死看生，自悴看荣，则性定而动自正。

人之初　性本善　性相近　習相遠　苟不教　性乃遷　教之道　貴以專　昔孟母　擇鄰處　子不學

斷機杼　竇燕山　有義方　教五子　名俱揚　養不教　父之過　教不嚴　師之惰　子不學　非所宜

幼不學　老何為　玉不琢　不成器　人不學　不知義　為人子　方少時　親師友　習禮儀　香九齡

能溫席　孝於親　所當執　融四歲　能讓梨　弟于長　宜先知　首孝弟　次見聞　知某數　識某文

一而十　十而百　百而千　千而萬　三才者　天地人　三光者　日月星　三綱者　君臣義　父子親

夫婦順　曰春夏　曰秋冬　此四時　運不窮　曰南北　曰西東　此四方　應乎中　曰水火　木金土

弟則恭　長幼序　友與朋　君則敬　臣則忠　此十義　人所同　凡訓蒙　須講究　詳訓詁　明句讀

高曾祖　父而身　身而子　子而孫　自子孫　至玄曾　乃九族　人之倫　父子恩　夫婦從　兄則友

雞犬豕　此六畜　人所飼　曰喜怒　曰哀懼　愛惡欲　七情具　土革木　石金絲　與竹乃　八音

此五行　本乎數　曰仁義　禮智信　此五常　不容紊　稻粱菽　麥黍稷　此六穀　人所食　馬牛羊

為學者　必有初　小學終　至四書　論語者　二十篇　群弟子　記善言　孟子者　七篇止　講道德

說仁義　作中庸　子思筆　中不偏　庸不易　作大學　乃曾子　自修齊　至平治　孝經通　四書熟

有訓誥　有誓命　書之奧　我周公　作周禮　著六官　存治體　大小戴　注禮記　述聖言　禮樂備

如六經　始可讀　詩書易　禮春秋　號六經　當講求　有連山　有歸藏　有周易　三易詳　有典謨

有穀梁　經既明　方讀子　撮其要　記其事　五子者　有荀揚　文中子　及老莊　經子通　讀諸史

考世系　知終始　自羲農　至黃帝　號三皇　居上世　唐有虞　號二帝　相揖遜　稱盛世　夏有禹

商有湯　周文武　稱三王　夏傳子　家天下　四百載　遷夏社　湯伐夏　國號商　六百載　至紂亡

周武王　始誅紂　八百載　最長久　周轍東　王綱墜　逞干戈　尚遊說　始春秋　終戰國　五霸強

七雄出　嬴秦氏　始兼併　傳二世　楚漢爭　高祖興　漢業建　至孝平　王莽篡　光武興　為東漢

四百年　終於獻　魏蜀吳　爭漢鼎　號三國　迄兩晉　宋齊繼　梁陳承　為南朝　都金陵　北元魏

二十傳　三百載　梁滅之　國乃改　梁唐晉　及漢周　稱五代　皆有由　炎宋興　受周禪　十八傳

楷书　宋·三字经　230 cm × 234 cm

释文：

人之初，性本善。性相近，习相远。苟不教，性乃迁。教之道，贵以专。昔孟母，择邻处。子不学，断机杼。窦燕山，有义方。教五子，名俱扬。养不教，父之过。教不严，师之惰。子不学，非所宜。幼不学，老何为。玉不琢，不成器。人不学，不知义。为人子，方少时。亲师友，习礼仪。香九龄，能温席。孝于亲，所当执。融四岁，能让梨。弟于长，宜先知。首孝弟（悌），次见闻。知某数，识某文。一而十，十而百。百而千，千而万。天地人，三才者。三光者，日月星。三纲者，君臣义。父子亲，夫妇顺。曰春夏，曰秋冬。此四时，运不穷。曰南北，曰西东。此四方，应乎中。曰水火，木金土。此五行，本乎数。曰仁义，礼智信。此五常，不容紊。稻粱菽，麦黍稷。此六谷，人所食。马牛羊，鸡犬豕。此六畜，人所饲。曰喜怒，曰哀惧。爱恶欲，七情具。匏土革，木石金。丝与竹，乃八音。高曾祖，父而身。身而子，子而孙。自子孙，至玄曾。乃九族，人之伦。父子恩，夫妇从。兄则友，弟则恭。长幼序，友与朋。君则敬，臣则忠。此十义，人所同。凡训蒙，须讲究。详训诂，明句读。为学者，必有初。小学终，至四书。论语者，二十篇。群弟子，记善言。孟子者，七篇止。讲道德，说仁义。

作中庸，子思笔。中不偏，庸不易。作大学，乃曾子。自修齐，至平治。孝经通，四书熟。如六经，始可读。诗书易，礼春秋。号六经，当讲求。有连山，有归藏。有周易，三易详。有典谟，有训诰。有誓命，书之奥。我周公，作周礼。著六官，存治体。大小戴，注礼记。述圣言，礼乐备。曰国风，曰雅颂。号四诗，当讽咏。诗既亡，春秋作。寓褒贬，别善恶。三传者，有公羊。有左氏，有穀梁。经既明，方读子。撮其要，记其事。五子者，有荀扬。文中子，及老庄。经子通，读诸史。考世系，知终始。自羲农，至黄帝。号三皇，居上世。唐有虞，号二帝。相揖逊，称盛世。夏有禹，商有汤。周文武，称三王。夏传子，家天下。四百载，迁夏社。汤伐夏，国号商。六百载，至纣亡。周武王，始诛纣。八百载，最长久。周辙东，王纲堕（坠）。逞干戈，尚游说。始春秋，终战国。五霸强，七雄出。嬴秦氏，始兼并。传二世，楚汉争。高祖兴，汉业建。至孝平，王莽篡。光武兴，为东汉。四百年，终于献。魏蜀吴，争汉鼎。号三国，迄两晋。宋齐继，梁陈承。为南朝，都金陵。北元魏，分东西。宇文周，与高齐。迨至隋，一土宇。不再传，失统绪。唐高祖，起义师。除隋乱，创国基。二十传，三百载。梁灭之，国乃改。梁唐晋，

及汉周。称五代，皆有由。炎宋兴，受周禅。十八传，南北混。辽与金，皆称帝。元灭金，绝宋世。舆图广，超前代。九十年，国祚废。太祖兴，国大明。号洪武，都金陵。迨成祖，迁燕京。十六世，至崇祯。阉祸后，寇内讧。闯逆变，神器终。廿二史，全在兹。载治乱，知兴衰。读史者，考实录。通古今，若亲目。口而诵，心而惟。朝于斯，夕于斯。昔仲尼，师项橐。古圣贤，尚勤学。赵中令，读鲁论。彼既仕，学且勤。披蒲编，削竹简。彼无书，且知勉。头悬梁，锥刺股。彼不教，自勤苦。如囊萤，如映雪。家虽贫，学不辍。如负薪，如挂角。身虽劳，犹苦卓。苏老泉，二十七。始发愤，读书籍。彼既老，犹悔迟。尔小生，宜早思。若梁灏，八十二。对大廷，魁多士。彼既成，众称异。尔小生，宜立志。莹八岁，能咏诗。泌七岁，能赋棋。彼颖悟，人称奇。尔幼学，当效之。蔡文姬，能辨琴。谢道韫，能咏吟。彼女子，且聪敏。尔男子，当自警。唐刘晏，方七岁。举神童，作正字。彼虽幼，身已仕。尔幼学，勉而致。有为者，亦若是。犬守夜，鸡司晨。苟不学，曷为人。蚕吐丝，蜂酿蜜。人不学，不如物。幼而学，壮而行。上致君，下泽民。扬名声，显父母。光于前，裕于后。人遗子，金满籯（赢）。我教子，惟一经。勤有功，戏无益。戒之哉，宜勉力。

三字经全文，次乙未年之夏月师古堂主人炳智於龙城

隶书 唐·刘禹锡 陋室铭

97 cm×180 cm

释文：

山不在高，有仙则名。水不在深，有龙则灵。斯是陋室，唯（惟）吾德馨。苔痕上阶绿，草色入帘青。弹（谈）笑有鸿儒，往来无白丁。可以调素琴，阅金经。无丝竹之乱耳，无案牍之劳形。南阳诸葛庐，西蜀子云亭。孔子云：何陋之有？

篆书　清·吴昌硕　临石鼓文

180 cm × 200 cm

释文：

田车孔安，鋚勒既简，左骖幡幡，右骖騝騝。吾以跻于原，宫车其写，秀弓寺射。麋豕孔庶，麀鹿雉兔。其有绅，其奔大出，各亚吴执而勿射。庶辂辂，君子攸乐。

灵（零）雨流，迄涌涌，盈渫湿。君子即涉，涉马洀殹泊泊淒旅舟，自逮自廊徒骏，佳舟以道。或阴或阳，极以户。于水一方，其勿止。其奔其吾，其事录旧驎。田车灵（零）雨二碣。

章草　唐·王勃　滕王阁序

96 cm×656 cm

释文：

豫章故郡，洪都新府。星分翼轸，地接衡庐。襟三江而带五湖，控蛮荆而引瓯越。物华天宝，龙光射牛斗之墟；人杰地灵，徐孺下陈蕃之榻。雄州雾列，俊采星驰。台隍枕夷夏之交，宾主尽东南之美。都督阎公之雅望，棨戟遥临；宇文新州之懿范，襜帷暂驻。十旬休假，胜友如云；千里逢迎，高朋满座。腾蛟起凤，孟学士之词宗；紫电青霜，王将军之武库。家君作宰，路出名区；童子何知，躬逢胜饯。（豫章故郡：一作南昌故郡）

时维九月，序属三秋。潦水尽而寒潭清，烟光凝而暮山紫。俨骖騑于上路，访风景于崇阿；临帝子之长洲，得天人之旧馆。层峦耸翠，上出重霄；飞阁流丹，下临无地。鹤汀凫渚，穷岛屿之萦回；桂殿兰宫，即冈峦之体势。（迷津：一作弥津。云销雨霁，彩彻区明：）（层峦耸翠，上出重霄：层台一作：层峦。即冈峦一作：即冈。天人：一作列冈。）

披绣闼，俯雕甍，山原旷其盈视，川泽纡其骇瞩。闾阎扑地，钟鸣鼎食之家；舸舰迷津，青雀黄龙之舳。云销雨霁，彩彻区明。落霞与孤鹜齐飞，秋水共长天一色。渔舟唱晚，响穷彭蠡之滨；雁阵惊寒，声断衡阳之浦。（云销雨霁，彩彻区明：）（一作虹销雨霁，彩彻云衢）

遥襟甫畅，逸兴遄飞。爽籁发而清风生，纤歌凝而白云遏。睢园绿竹，气凌彭泽之樽；邺水朱华，光照临川之笔。四美具，二难并。穷睇眄于中天，极娱游于暇日。天高地迥，觉宇宙之无穷；兴尽悲来，识盈虚之有数。望长安于日下，目吴会于云间。地势极而南溟深，天柱高而北辰远。关山难越，谁悲失路之人？萍水相逢，尽是他乡之客。怀帝阍而不见，奉宣室以何年？（遥吟俯畅）（一作仙人）

嗟乎！时运不齐，命途多舛。冯唐易老，李广难封。屈贾谊于长沙，非无圣主；窜梁鸿于海曲，岂乏明时？所赖君子见机，达人知命。老当益壮，宁移白首之心？穷且益坚，不坠青云之志。酌贪泉而觉爽，处涸辙以犹欢。北海虽赊，扶摇可接；东隅已逝，桑榆非晚。孟尝高洁，空余报国之情；阮籍猖狂，岂效穷途之哭？（见机：一作安贫）

勃，三尺微命，一介书生。无路请缨，等终军之弱冠；有怀投笔，慕宗悫之长风。舍簪笏于百龄，奉晨昏于万里。非谢家之宝树，接孟氏之芳邻。他日趋庭，叨陪鲤对；今兹捧袂，喜托龙门。杨意不逢，抚凌云而自惜；钟期既遇，奏流水以何惭？

呜呼！胜地不常，盛筵难再；兰亭已矣，梓泽丘墟。临别赠言，幸承恩于伟饯；登高作赋，是所望于群公。敢竭鄙怀，恭疏短引；一言均赋，四韵俱成。请洒潘江，各倾陆海云尔。

滕王高阁临江渚，佩玉鸣鸾罢歌舞。
画栋朝飞南浦云，朱帘暮卷西山雨。
闲云潭影日悠悠，物换星移几度秋。
阁中帝子今何在？槛外长江空自流。

章草　滕王阁序（局部）

隶书 唐·钱起 九日登玉山 秋夕与梁锽文宴

180 cm × 97 cm

释文：

霞景青山下（上），谁知此胜游。龙沙传往事，菊酒香对今（对金秋）。

步石随云起，题诗向水流。忘归更有处，松下片云幽。

客到闲林下，秋香蕙草时。好风能自至，明月不须期。

秋水翻荷影，晴霜脆李丝。留欢美清夜，宁觉晓钟迟。

人生不相見，動如參與商。今夕復何夕，共此燈燭光。少壯能幾時，鬢髮各已蒼。訪舊半為鬼，驚呼熱中腸。焉知二十載，重上君子堂。昔別君未婚，兒女忽成行。怡然敬父執，問我來何方。問答乃未已，兒女羅酒漿。夜雨翦春韭，新炊間黃粱。主稱會面難，一舉累十觴。十觴亦不醉，感子故意長。明日隔山嶽，世事兩茫茫。

魏碑　唐·杜甫　赠卫八处士

97 cm×180 cm

释文：

人生不相见，动如参与商。今夕复何夕，共此灯烛光。
少壮能几时，鬓发各已苍。访旧半为鬼，惊呼热中肠。
焉知二十载，重上君子堂。昔别君未婚，儿女忽成行。
怡然敬父执，问我来何方。问答乃未已，儿女（驱儿）罗酒浆。
夜雨翦（剪）春韭，新炊间黄粱。主称会面难，一举累十觞。
十觞亦不醉，感子故意长。明日隔山岳，世事两茫茫。

隸書 唐·李頎 贈張旭

97 cm × 180 cm

释文：

张公性嗜酒，豁达无所营。皓首穷草隶，时称太湖精。露顶据胡床，长叫三五声。兴来洒素壁，挥笔如流星。下舍风萧条，寒草满户庭。问家何所有？生事如浮萍。左手持蟹螯，右手执丹经。瞪目视霄汉，不知醉与醒。诸宾且方坐，旭日临东城。荷叶裹江鱼，白瓯贮香粳。微禄心不屑，放神于八纮。时人不识者，即是安期生。

東南形勝，三吳都
會錢塘自古繁華，
烟柳畫橋風簾翠
幕參差十萬人家。
雲樹繞堤沙怒濤
卷霜雪天塹無涯。
市列珠璣戶盈羅
綺競豪奢。重湖
巘巘清嘉有三秋
子十裡荷花羌管
弄晴菱歌泛夜嬉
釣叟蓮娃千騎擁
高牙乘醉聽蕭
吟賞煙霞異日圖
將好景歸去鳳池誇

楷书　宋·柳永　望海潮·东南形胜
97 cm×180 cm

释文：

东南形胜，三吴都会，钱塘自古繁华。
烟柳画桥，风帘翠幕，参差十万人家。
云树绕堤沙。怒涛卷霜雪，天堑无涯。
市列珠玑，户盈罗绮，竞豪奢。　重湖
叠巘清嘉。有三秋桂子，十里荷花。
羌管弄晴，菱歌泛夜，嬉嬉钓叟莲娃。
千骑拥高牙。乘醉听箫鼓，吟赏烟霞。
异日图将好景，归去凤（池）夸。

隶书　东汉末年·曹操　短歌行
97 cm × 180 cm

释文：

对酒当歌，人生几何？
譬如朝露，去日苦多。
慨当以慷，忧思难忘。
何以解忧？惟（唯）有杜康。
青青子衿，悠悠我心。
但为君故，沉吟至今。
呦呦鹿鸣，食野之苹。
我有嘉宾，鼓瑟吹笙。
明明如月，何时可掇？
忧从中来，不可断绝。
越陌度阡，枉用相存。
契阔谈宴，心念旧恩。
月明星稀，乌鹊南飞。
绕树三匝，何枝可依？
山不厌高，海不厌深。
周公吐哺，天下归心。

晉陶淵明歸園田居

楷书 晋·陶渊明 归园田居·久去山泽游
97 cm×180 cm

释文：
久去山泽游，浪莽林野娱。
试携子侄辈，披榛步荒墟。
徘徊丘垄间，依依昔人居。
井灶有遗处，桑竹残圬株。
借问采薪者，此人皆焉如？
薪者向我言，死没无复余。
一世异朝市，此语真不虚。
人生似幻化，终当归空无。

十日畫一水，五日畫一石。能事不受相促迫，王宰始肯留眞蹟。壯哉崑崙方壺圖，掛君高堂之素壁。巴陵洞庭日本東，赤岸水與銀河通，中有雲氣隨飛龍。舟人漁子入浦溆，山木盡亞洪濤風。尤工遠勢古莫比，咫尺應須論萬里。焉得并州快剪刀，剪取吳淞半江水。

乙未春月松石堂懷英書

隶书 唐·杜甫 戏题王宰画山水图歌

97 cm×180 cm

释文：

十日画一水，五日画一石。

能事不受相促迫，王宰始肯留真迹。

壮哉昆仑方壶图，挂君高堂之素壁。

巴陵洞庭日本东，赤岸水与银河通，

中有云气随飞龙。

舟人渔子入浦溆，山木尽亚洪涛风。

尤工远势古莫比，咫尺应须论万里。

焉得并州快剪刀，剪取吴淞半江水。

隶书 临东汉鲜于璜碑
180 cm×97 cm

释文：
郡卫五在国边典尉安迁
宿丧领治解州辟中弃关
訚照取明大遂登勋睦绩
悕皇德符到闻辽以逾归
幽歘庐慄经郡子掺邮举
驾别公鲁举功雁

驾别公鲁举功雁

隶书　唐·宋之问　送赵六贞固

180 cm×97 cm

释文：
目断南浦云，心醉东郊柳。
怨别此何时，春芳来已久。
与君共时物，尽此盈樽酒。
始愿今不从，春风恋携手。

目断南浦云心醉何

东郊弇弇怨别此与

时春芳来已久此与盈

君共时物尽此盈

樽宿始愿今不迷

春风恋携手

032

景明四年八月五日邑主马振

拜维那张子成维那许兴族卅

四人为皇帝造石像（一）区张引兴

刘苟生陈野虎孟游天陈天起

陈兴伏俱显光欢马路买道平

高罗贵董定阳宗胜乐遵（尊）勾郎

释文：

景明四年八月五日邑主马振

拜维那张子成维那许兴族卅

四人为皇帝造石像（一）区张引兴

刘苟生陈野虎孟游天陈天起

陈兴伏俱显光欢马路买道平

高罗贵董定阳宗胜乐遵（尊）勾郎

隶书 战国·荀子 劝学（选句）

97 cm×180 cm

释文：

积土成山，风雨兴焉；积水成渊，蛟龙生焉；积善成德，而神明自得，圣心备焉。故不积跬步，无以至千里；不积小流，无以成江海。骐骥一跃，不能十步；驽马十驾，功在不舍。锲而舍之，朽木不折；锲而不舍，金石可镂。蚓无爪牙之利，筋骨之强，上食埃土，下饮黄泉，用心一也。蟹六跪而二螯，非蛇鳝之穴无可寄托者，用心躁也。（是）故无冥冥之志者，无昭昭之明；无昏昏（惛惛）之事者，无赫赫之功。

隶书 春秋·老子 道德经（第一章）

87 cm×180 cm

释文：

道可道，非常道。
名可名，非常名。
无名，天地之始；
有名，万物之母；
故常无欲，以观其妙；
常有欲，以观其徼。
此两者，同出而异名，
同谓之玄。
玄之又玄，众妙之门。

環滁皆山也。其西南諸峰，林壑尤美，望之蔚然而深秀者，琅琊也。山行六七里，漸聞水聲潺潺而瀉出於兩峰之間者，釀泉也。峰回路轉，有亭翼然臨於泉上者，醉翁亭也。

作亭者誰？山之僧智仙也。名之者誰？太守自謂也。太守與客來飲於此，飲少輒醉，而年又最高，故自號曰醉翁也。醉翁之意不在酒，在乎山水之間也。山水之樂，得之心而寓之酒也。

若夫日出而林霏開，雲歸而岩穴暝，晦明變化者，山間之朝暮也。野芳發而幽香，佳木秀而繁陰，風霜高潔，水落而石出者，山間之四時也。朝而往，暮而歸，四時之景不同，而樂亦無窮也。

至於負者歌於途，行者休於樹，前者呼，後者應，傴僂提攜，往來而不絕者，滁人遊也。

魏碑 宋·欧阳修 醉翁亭记
40 cm × 750 cm

释文：

环滁皆山也。其西南诸峰，林壑尤美，望之蔚然而深秀者，琅琊也。山行六七里，渐闻水声潺潺而泻出于两峰之间者，酿泉也。峰回路转，有亭翼然临于泉上者，醉翁亭也。作亭者谁？太守自谓也。太守与客来饮于此，饮少辄醉，而年又最高，故自号曰醉翁也。醉翁之意不在酒，在乎山水之间也。山水之乐，得之心而寓之酒也。

若夫日出而林霏开，云归而岩穴暝，晦明变化者，山间之朝暮也。野芳发而幽香，佳木秀而繁阴，风霜高洁，水落而石出者，山间之四时也。朝而往，暮而归，四时之景不同，而乐亦无穷也。

至于负者歌于途，行者休于树，前者呼，后者应，伛偻提携，往来而不绝者，滁人游也。临溪而渔，溪深而鱼肥。酿泉为酒，泉香而酒洌；山肴野蔌，杂然而前陈者，太守宴也。宴酣之乐，非[丝非]竹，射者中，弈者胜，觥筹交错，坐起（起坐）而喧哗者，众宾欢也。苍颜白发，颓然乎其间者，太守醉也。

已而夕阳在山，人影散乱，太守归而宾客从也。树林阴翳，鸣声上下，游人去而禽鸟乐也。然而禽鸟知山林之乐，而不知人之乐；人知从太守游而乐，而不知太守之乐其乐也。醉能同其乐，醒能述以文者，太守也。太守谓谁？庐陵欧阳修也。

歐陽脩醉翁亭記

四時之景不同，而樂亦無窮也。至於負者歌於途，行者休於樹，前者呼，後者應，傴僂提攜，往來而不絕者，滁人遊也。臨溪而漁，溪深而魚肥，釀泉為酒，泉香而酒洌，山肴野蔌，雜然而前陳者，太守宴也。宴酣之樂，非絲非竹，射者中，弈者勝，觥籌交錯，起坐而諠譁者，眾賓歡也。蒼顏白髮，頹然乎其間者，太守醉也。已而夕陽在山，人影散亂，太守歸而賓客從也。樹林陰翳，鳴聲上下，遊人去而禽鳥樂也。然而禽鳥知山林之樂，而不知人之樂；人知從太守遊而樂，而不知太守之樂其樂也。醉能同其樂，醒能述以文者，太守也。太守謂誰？廬陵歐陽脩也。

山之僧智仙也。名之者誰，太守自謂也。太守與客來飲於此，飲少輒醉，而年又最高，故自號曰醉翁也。醉翁之意不在酒，在乎山水之間也。山水之樂，得之心而寓之酒也。若夫日出而林霏

魏碑　醉翁亭记（局部）

溪深而魚肥，釀泉為酒，泉香而酒洌，山肴野蔌，雜然而前陳者，太守宴也。宴酣之樂，非絲非竹，射者中，弈者勝，觥籌交錯，起坐而諠譁者，眾賓歡也。蒼顏白髮，頹然乎其間者，太守醉也。已而

魏碑　醉翁亭记（局部）

篆书 唐·李白 庐山谣寄卢侍御虚舟

180 cm×97 cm

释文：

我本楚狂人，凤歌笑孔丘。手持绿玉杖，朝别黄鹤楼。

五岳寻仙不辞远，一生好入名山游。庐山秀出南斗旁（傍），屏风九叠云锦张。

影落明湖青黛光，金阙前开二峰长，银河倒挂三石梁。

香炉瀑布遥相望，回崖沓嶂凌苍苍。翠影红霞映【朝】日，鸟飞不到吴天长。

登高壮观天地间，大江茫茫去不还。黄云万里动风色，白波九道流雪山。

好为庐山谣，兴因庐山发。

闲窥石镜清我心，谢公行处苍苔没。

早服还丹无世情，琴心三叠道初成。

遥见仙人彩云里，手把芙蓉朝玉京。

先期汗漫九垓上，愿接卢敖游太清。

038

隶书 唐·王维 观猎
180 cm×97 cm

释文：
风劲角弓鸣，将军猎渭城。
草枯鹰眼疾，雪尽马蹄轻。
忽过新丰市，还归细柳营。
回看射雕处，千里暮云平。

天地之所覆載日月之所照誋使各便其
性安其居處其宜為其能故愚者有所脩
智者有所不足鐵不可以為舟木不可以
為釜各用之于其所宜即施之于其所宜即
萬物一齊而無由相過物無貴賤因其所
貴而貴之物無不貴也因其所賤而賤之
物無不賤也

楷书　西汉淮南子·齐俗训（选句）

180 cm×97 cm

释文：

天地之所覆载，日月之所照誋，使各便其性，

安其居，处其宜，为其能。

故愚者有所修，智者有所不足。

铁不可以为舟，木不可以为釜，

各用之于其所适，施之于其所宜，

即万物一齐而无由相过。

物无贵贱，因其所贵而贵之，物无不贵也；

因其所贱而贱之，物无不贱也。

隶书 宋·苏轼 题宝鸡县斯飞阁

180 cm × 97 cm

释文：

西南归路远萧条，倚槛魂飞不可招。

野阔牛羊同雁鹜，天长草树接云霄。

昏昏水气浮山麓，泛泛春风弄麦苗。

谁使爱官轻去国，此身无计老渔樵。

楷书　唐·李白　南陵别儿童入京

180 cm × 97 cm

白褶新熟山中歸黃雞啄黍秋
正肥呼童烹雞酌白酒兒女嬉
笑牽人衣高歌取醉欲自慰
舞落日爭光輝遊說萬乘苦不
卓著鞭跨馬涉遠道會稽愚婦
輕買臣餘亦辭家西入秦仰天
大笑出門去我輩豈是蓬蒿人

释文：

白酒新熟山中归，黄鸡啄黍秋正肥。

呼童烹鸡酌白酒，儿女嬉笑牵人衣。

高歌取醉欲自慰，起舞落日争光辉。

游说万乘苦不早，著鞭跨马涉远道。

会稽愚妇轻买臣，余亦辞家西入秦。

仰天大笑出门去，我辈岂是蓬蒿人。

隶书 唐·王勃 滕王阁诗
180 cm×97 cm

释文：
滕王高阁临江渚，佩玉鸣鸾罢歌舞。画栋朝飞南浦云，珠帘暮卷西山雨。闲云潭影日悠悠，物换星移几度秋。阁中帝子今何在？槛外长江空自流。

隶书　宋·苏轼　念奴娇·赤壁怀古

180 cm × 700 cm

释文：

大江东去，浪淘尽，千古风流人物。故垒西边，人道是，三国周郎赤壁。乱石穿空，惊涛拍岸，卷起千堆雪。江山如画，一时多少豪杰。　遥想公瑾当年，小乔初嫁了，雄姿英发。羽扇纶巾，谈笑间，樯橹灰飞烟灭。故国神游，多情应笑我，早生华发。人生如梦，一尊还酹江月。

小喬初嫁了　雄姿英發　羽扇綸巾　談笑間　檣櫓灰飛煙滅　故國神遊　多情應笑我　早生華髮　人生如夢　一尊還酹江月

此詞懷古抒情，寫句己海壯志，以嘆英雄人生之境界，甲寅深情之冬，陸六書文銘若

隶书 唐·李白 月下独酌四首之一

180 cm × 97 cm

释文：

花间一壶酒，独酌无相亲。

举杯邀明月，对影成三人。

月既不解饮，影徒随我身。

暂伴月将影，行乐须及春。

我歌月徘徊，我舞影零乱。

醒时同交欢，醉后各分散。

永结无情游，相期邈云汉。

楷书 唐·杜甫 登高

180 cm × 97 cm

风急天高猿啸哀，渚清沙白鸟飞回。

无边落木萧萧下，不尽长江滚滚来。

万里悲秋常作客，百年多病独登台。

艰难苦恨繁霜鬓，潦倒新停浊酒杯。

风急天高猿啸哀渚清沙白鸟飞回无边落木萧萧下不尽长江滚滚来万里悲秋常作客百年多病独登台艰难苦恨繁霜鬓潦倒新停浊酒杯

大用外腓，真体内充。反虚入浑，积健为雄。
具备万物，横绝太空。荒荒油云，寥寥长风。
超以象外，得其环中。持之非强，来之无穷。

隶书 唐·司空图 二十四诗品·雄浑
180 cm × 97 cm

释文：
大用外腓，真体内充。反虚入浑，积健为雄。
具备万物，横绝太空。荒荒油云，寥寥长风。
超以象外，得其环中。持之非强，来之无穷。

隶书　明·徐祯卿　月

180 cm × 90 cm

释文：

故园今夜月，迢递向人明。
只自悬清汉，那知隔凤城。
气兼风露发，光逼曙鸟（乌）惊。
何事江山外，能催白发生。

故園今夜月迢遞向人明祗自懸清漢郍

祗障鳳城氣兼風露發光逼曙�片驚何事

江山外能催白髮生

明人徐禎卿詩五言歲次辛邜三月師古齊炳智書

隶书　东汉末年·曹操　龟虽寿

180 cm × 80 cm

释文：

神龟虽寿，犹有竟时。腾（螣）

蛇成（乘）雾，终为土灰。

老骥伏枥，志在千里。烈士

暮年，壮心不已。

盈缩之期，不独（但）在天；

养怡之福，可得永年。

幸甚至哉，歌以咏志。

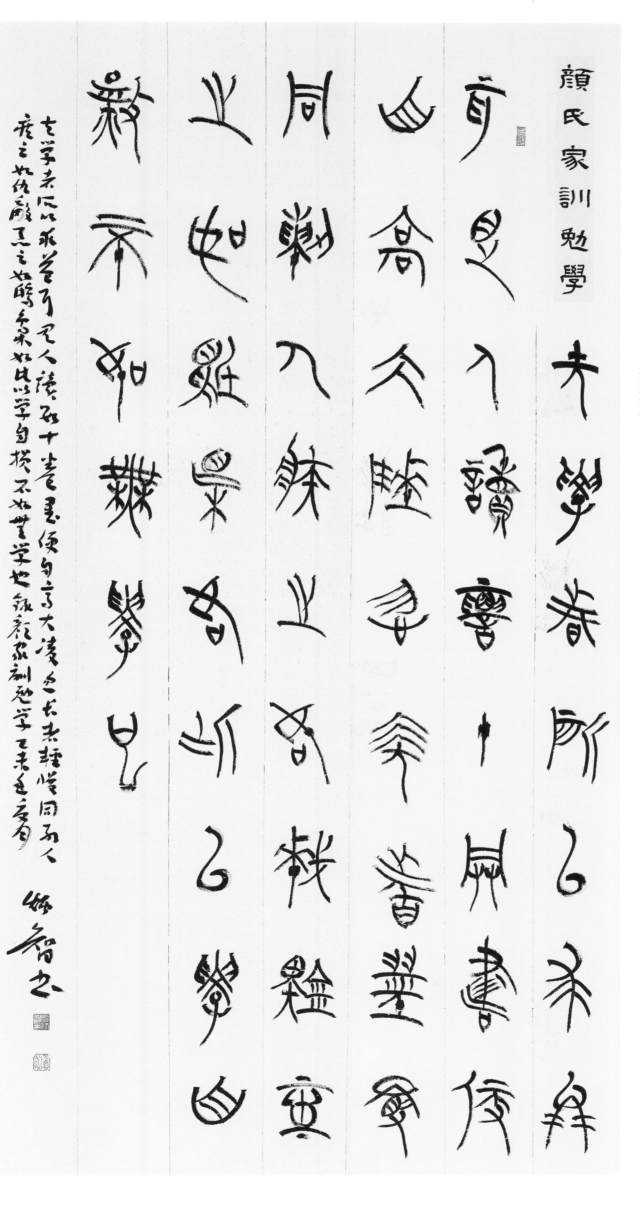

篆书　南北朝·颜之推　颜氏家训·勉学

180 cm×97 cm

释文：

夫学者，所以求益耳。见人读数十卷书，便自高大，凌忽长者，轻慢同列。人疾之如仇敌，恶之如鸱枭。如此以学自损，不如无学也。

岳阳楼记

隶书 宋·范仲淹 岳阳楼记
40 cm×730 cm

释文：

庆历四年春，滕子京谪守巴陵郡。越明年，政通人和，百废具兴。乃重修岳阳楼，增其旧制，刻唐贤今人诗赋于其上。属予作文以记之。

予观夫巴陵胜状（状），在洞庭一湖。衔远山，吞长江，浩浩汤汤，横无际涯；朝晖（晖）夕阴，气象万千。此则岳阳楼之大观也，前人之述备矣。然则北通巫峡，南极潇湘，迁客骚人，多会于此，览物之情，得无异乎？

若夫霪雨霏霏，连月不开，阴风怒号，浊浪排空；日星隐耀（曜），山岳潜形；商旅不行，樯倾楫[摧]；薄暮冥冥，虎啸猿啼。登斯楼也，则有去国怀乡，忧谗畏讥，满目萧然，感极而悲者矣。

至若春和景明，波澜不惊，上下天光，一碧万顷；沙鸥翔集，锦鳞游泳；岸芷汀兰，郁郁青青。而或长烟一空，皓月千里，浮光跃金，静影沉璧（壁），渔歌互答，此乐何极！登斯楼也，则有心旷神怡，宠辱偕忘，把酒临风，其喜洋洋者矣。

嗟夫！予尝求古仁人之心，或异二者之为，何哉？不以物喜，不以己悲；居庙堂之高则忧其民，处江湖之远则忧其君。是进亦忧，退亦忧。然则何时而乐耶？其必曰『先天下之忧而忧，后天下之乐而乐』乎。噫！微斯人，吾谁与归？

时六年九月十五日。

隶书　岳阳楼记（局部）

隶书　岳阳楼记（局部）

太極者無極
極而生
動靜之機
陰陽之母
也動則合
動之則分靜之
隨謂之無過不及
柔則就走伸
急謂動我人
背謂粘緩剛我
雖變則則順人
唯一貫由萬
漸悟懂勁由
而階及神明
著熟而緩則理
懂勁而理隨

隶书　明·王宗岳　太极拳论（选句）
97 cm × 180 cm
释文：
太极者，无极而生，动静之机，阴阳之母也。动之则分，静之则合。无过不及，随曲就伸。人刚我柔谓之走，我顺人背谓之粘。动急则急应，动缓则缓随。虽变化万端，而理唯一贯。由著熟而渐悟懂劲，由懂劲而阶及神明。

篆书 宋·周敦颐 爱莲说

97 cm × 180 cm

释文：

水陆草木之花，可爱者甚蕃。晋陶渊明独爱菊；自李唐来，世人盛爱牡丹。予独爱莲之出淤泥而不染，濯清涟而不妖，中通外直，不蔓不枝，香远益清，亭亭静（净）植，可远观而不可亵玩焉。

予谓菊，花之隐逸者也；牡丹，花之富贵者也；莲，花之君子者也。噫！菊之爱，陶后鲜有闻。莲之爱，同予者何人？牡丹之爱，宜乎众矣。

禮運大同篇

篆书 春秋·孔子 礼运大同篇

97 cm × 180 cm

释文：

大道之行也，天下为公。选贤与能，讲信修睦。故人不独亲其亲，不独子其子。使老有所终，壮有所用，幼有所长，鳏寡孤〔独〕废疾者，皆有所养。男有分，女有归。货恶其弃于地也，不必藏于己。力恶其不出于身也，不必为己。是故谋闭而不兴，盗窃乱贼而不作。故外户而不闭。是谓大同。

滚滚长江东逝水，浪花淘尽英雄。是非成败转头空。青山依旧在，几度夕阳红。白发渔樵江渚上，惯看秋月春风。一壶浊酒喜相逢。古今多少事，都付笑谈中。

楷书　明·杨慎　临江仙
97 cm×180 cm

释文：
滚滚长江东逝水，
浪花淘尽英雄。
是非成败转头空。
青山依旧在，
几度夕阳红。
白发渔樵江渚上，
惯看秋月春风。
一壶浊酒喜相逢。
古今多少事，
都付笑谈中。

隶书 唐·钱起 谷口书斋寄杨补阙

180 cm×70 cm

释文：

泉壑带茅茨，云霞生薜帷。

竹怜新雨后，山爱夕阳时。

闲鹭栖常早，秋花落更迟。

家僮（童）扫萝径，昨与故人期。

隶书 晋·陶渊明 归去来（兮）辞

35 cm×695 cm

释文：

归去来兮，田园将芜胡不归？既自以心为形役，奚惆怅而独悲？悟已往之不谏，知来者之可追。实迷途其未远，觉今是而昨非。舟遥遥以轻扬（飏），风飘飘而吹衣。问征夫以前路，恨晨光之熹微。乃瞻衡宇，[载欣]载奔。僮仆欢迎，稚子候门。三径就荒，松菊犹（犹）存。携幼入室，有酒盈樽。引壶觞以自酌，眄庭柯（柯）以怡颜。倚南窗以寄傲，审容膝之易安。园日涉以成趣，门虽设而常关。策扶老以流憩，时矫首而遐观。云无心以出岫，鸟倦飞而知还。景翳翳以将入，抚孤松而盘桓。归去来兮，请息交以绝游。世与我而相遗（违），复驾言兮焉求？悦亲戚之情话，乐琴书以消忧。农人告余以春及，将有事于西畴。或命巾车，或棹孤舟。既窈窕以寻壑，亦崎岖而经邱（丘）。木欣欣以向荣，泉涓涓而始流。善（善）万物之得时，感吾生之行休。已矣乎！寓形宇内复几时？曷不委心任去留？胡为[遑遑]欲何之？富贵非吾愿，帝乡不可期。怀良辰以孤往，或植杖而耘耔。登东皋以舒啸，临清流而赋诗。聊乘化以归尽，乐夫天命复奚疑！

安寉以顏庭已樽室存荒門迎奔瞻...
園膝寄倚桐自引肴攜松三稚僮衡憙...
日出傲南以酌壺酒多菊徑子僕宇微...
沙易審竂怡眄觴盈入尤就俟歡載乃...

隶书　归去来（兮）辞（局部）

物始榮木嶇　尋既或或事春人以話親兮
之流泉欣而　翳窅棹命於及告消樂歲...
得羨涓已經　而間孤巾西將余憂琴之...
時萬而向邱　崎以有車疇肴以農書情...

隶书　归去来（兮）辞（局部）

061

大覺去塵有生謂
絕尋刊處形則應
合无方昇峰由源
思儀道匠住妙曰
悟盡性造像六為
皇更隆三寶无點

楷书 选临北魏《比丘道匠造像题记》

90 cm×97 cm

释文：
大觉去尘有生谓
绝寻刊处形则应
合无方升峰由源
思果依道匠住妙因
悟尽性造像六为
皇更隆三宝无点

好雨知当节 鸬生 逕潤 灪曉 筭
雨 当 生 物 皆 萬
知 鸬 潤 黑 錦
时 当 物 绀 官
节 潜 细 火 城

篆书 唐·杜甫 春夜喜雨
97 cm×90 cm

释文：
好雨知时节，
当春乃发生。
随风潜入夜，
润物细无声。
野径云俱黑，
江船火独明。
晓看红湿处，
花重锦官城。

隶书 南宋·朱熹 观书有感一首（其一）

90 cm × 97 cm

释文：
半亩方塘一鉴开，
天光云影共徘徊。
问渠那得清如许？
为有源头活水来。

篆书　唐·李白　送友人

97 cm×90 cm

释文：
青山横北郭，
白水绕东城。
此地一为别，
孤蓬万里征。
浮云游子意，
落日故人情。
挥手自兹去，
萧萧班马鸣。

崔子玉座右銘

篆书

汉·崔子玉 座右铭

170 cm × 140 cm

释文：

毋道人之短，毋说己之长。

施人慎勿念，受施慎勿忘。

世誉不足慕，惟仁为纪纲。

隐心而后动，谤议庸何伤？

毋使名过实，守愚圣所臧。

在涅贵不缁，暧暧内含光。

柔弱生之徒，老氏（诚）刚强。

行行鄙夫志，悠悠故难量。

慎言节饮食，知足胜不祥。

行之苟有恒，久久自芬芳。

篆书　唐·常建　题破山寺后禅院

97 cm×90 cm

释文：
清晨入古寺，
初日照高林。
曲（竹）径通幽处，
禅房花木深。
山光悦鸟性，
潭影空人心。
万籁此俱寂，
但馀钟磬音。

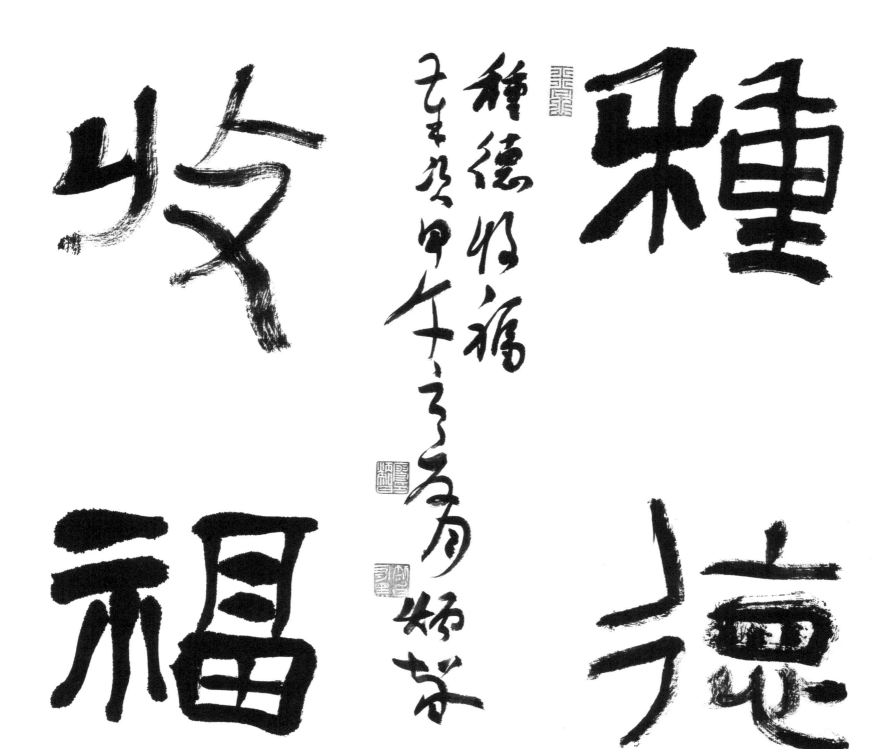

種德收福

種德收福

壬辰及甲午之春為炳芳

隶书　种德收福
54 cm×54 cm
释文：
种德收福

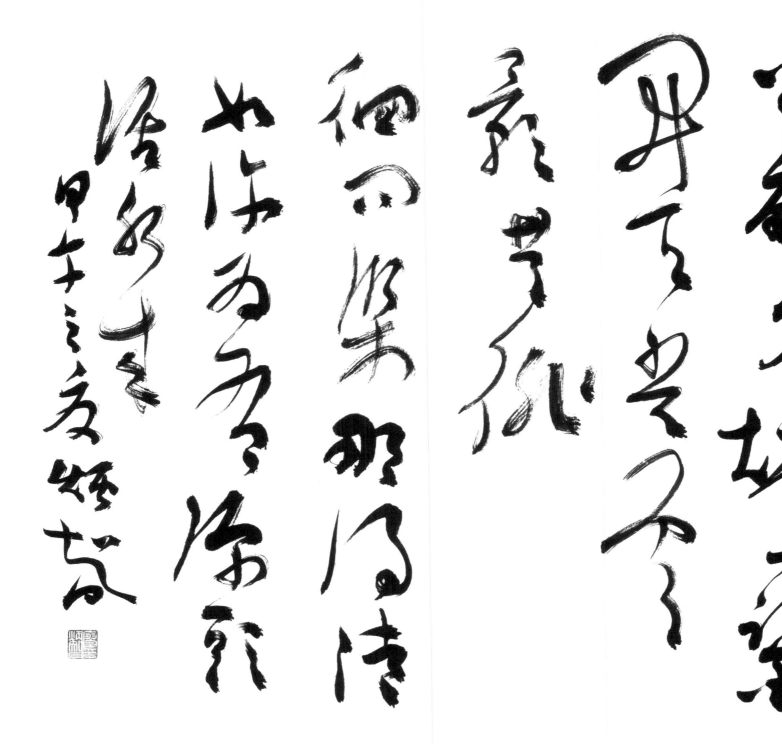

行草　南宋·朱熹　观书有感二首（其一）

50 cm×50 cm

释文：

半亩方塘一鉴开，

天光云影共徘徊。

问渠那得清如许？

为有源头活水来。

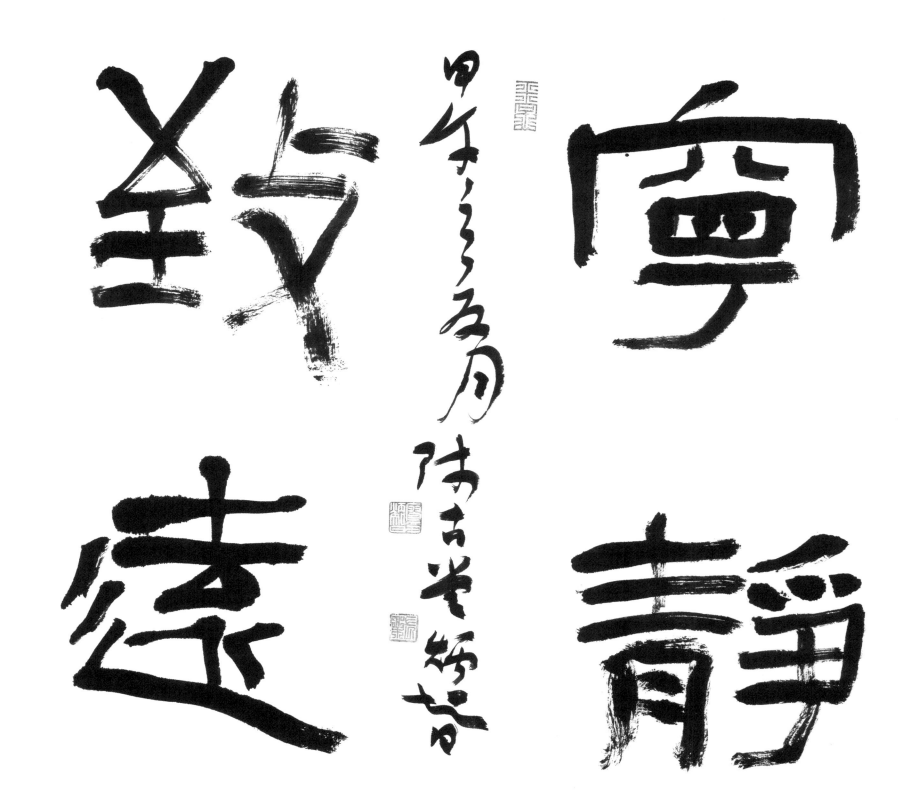

宁静致远

甲午五月 陆吉光题书

隶书 宁静致远

54 cm × 54 cm

释文：
宁静致远

魏碑 晋·陶渊明 桃花源记
35 cm×723 cm
释文：

晋太元中，武陵人捕鱼为业。缘溪行，忘路之远近。忽逢桃花林，夹岸数百步，中无杂树，芳草鲜美，落英缤纷，渔人甚异之。复前行，欲穷其林。林尽水源，便得一山，山有小口，仿佛若有光。便舍船，从口入。初极狭，才通人。复行数十步，豁然开朗。土地平旷，屋舍俨然，有良田美池桑竹之属。阡陌交通，鸡犬相闻。其中往来种作，男女衣着，悉如外人。黄发垂髫，并怡然自乐。

见渔人，乃大惊，问所从来。具答之。便要还家，设酒杀鸡作食。村中闻有此人，咸来问讯。自云先世避秦时乱，率妻子邑人来此绝境，不复出焉，遂与外人间隔。问今是何世，乃不知有汉，无论魏晋。此人一一为具言所闻，皆叹惋。余人各复延至［其］家，皆出酒食。停数日，辞去。此中人语云：『不足为外人道也。』

既出，得其船，便扶向路，处处志之。及郡下，诣太守，说如此。太守即遣人随其往，寻向所志，遂迷，不复得路。南阳刘子骥，高尚士也，闻之，欣然规往。未果，寻病终，后遂无问津者。

住，設酒殺雞作食。村中聞有此人，咸來問訊。自云先世避秦時亂，率妻子邑人來此絕境，不復出焉，遂與外人間隔。問今是何世，乃不知有漢，無論魏晉。此人一一為具言所聞，皆歎惋。餘人各復延至其家，皆出酒食。停數日，辭去。此中人語云：不足為外人道也。既出，得其船，便扶向路，處處誌之。及郡下，詣太守，說如此。太守即遣人隨其往，尋向所誌，遂迷，不復得路。南陽劉子驥，高尚士也，聞之欣然，規往，未果，尋病終。後遂無問津者。

陶淵明之桃花源，辛卯冬夜之友為傳大堂主人佛智書

復前行，欲窮其林，林盡水源，便得一山，山有小口，仿佛若有光。便舍船，從口入。初極狹，纔通人。復行數十步，豁然開朗。土地平曠，屋

魏碑　桃花源记（局部）

陶淵明之桃花源，辛卯冬夜之友為傳大堂主人佛智書

不復得路。南陽劉子驥，高尚士也，聞之欣然，規往，未果，尋病終。後遂無問津者。

魏碑　桃花源记（局部）

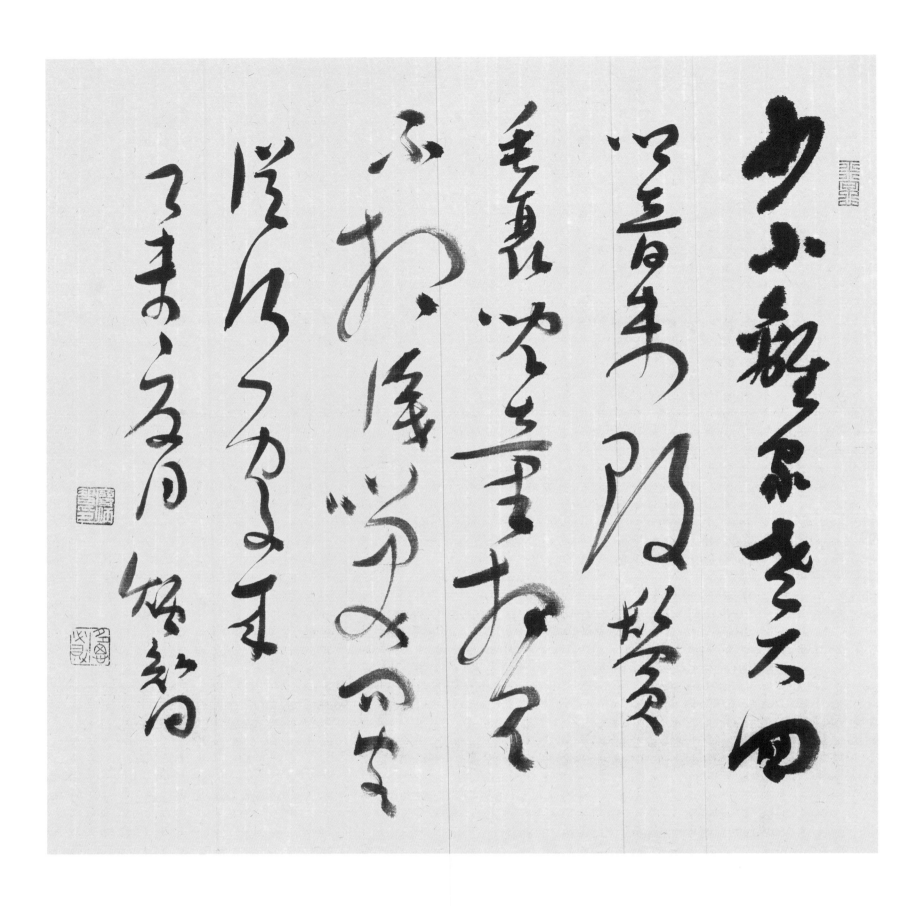

草书　唐·贺知章　回乡偶书

54 cm×54 cm

释文：

少小离家老大回，

乡音未（无）改鬓毛衰。

儿童相见不相识，

笑问客从何处来。

獨坐幽篁裏
彈琴復長嘯
深林人不知
明月來相照

王維詩　庚寅炳智書

隶书　唐·王维　竹里馆

69 cm×69 cm

释文：

独坐幽篁里，
弹琴复长啸。
深林人不知，
明月来相照。

隶书 唐·韦应物 滁州西涧
97 cm×90 cm
释文：
独怜幽草涧边生，
上有黄鹂深树鸣。
春潮带雨晚来急，
野渡无人舟自横。

隶书　唐·王涯　春游曲
69 cm × 69 cm
释文：
万树江边杏，
新开一夜风。
满园深浅色，
照在绿波中。

淘斋枒而以真哲通灵命
之所是巌集始莫古方岳
復紛然之魁尽無炭殆继
州人立盛殷漠遵

楷书 临北魏《灵庙碑》

180 cm × 66 cm

释文：

浊齐于而以真哲通灵命
之所是严集始莫古方岳
复纷然之魁尽无炭殆继
州人立盛殷漠遵

篆书 明·陈继儒 小窗幽记

180 cm×58 cm

释文：

宠辱不惊，看庭前花开花落；
去留无意，望天上云卷云舒。

隶书　宋·黄庭坚诗词三首
138 cm×69 cm

释文：

谢公蕴风流，诗作鲍照语。丝虫紫草纸，笔力挟风雨。万里投谏书，石交化豺虎。世方用贤髦，先成泉下土。

平生弄翰墨，客事半九州。天未逢故人，园蔬当肴羞。酒阑豪气在，尚欲椎肥牛。虞卿不穷愁，后世无春秋。

东风吹柳日初长，雨余芳草斜阳。杏花零乱（落）燕泥香，睡损红妆。宝篆烟消（销）龙凤，画屏云锁潇湘。夜寒微透薄罗裳，无限思量。

释文：

紫陌红尘拂面来，无人不道看花回。

玄都观里桃千树，尽是刘郎去后栽。

百亩庭中半是苔，桃花开（净）尽菜花开。

种桃道士归何处？前度刘郎今又来。

朱雀桥边野草花，乌衣巷口夕阳斜。

旧时王谢堂前燕，飞向（入）寻常百姓家。

何处秋风至？萧萧送雁群。

朝来入庭树，孤客最先闻。

081

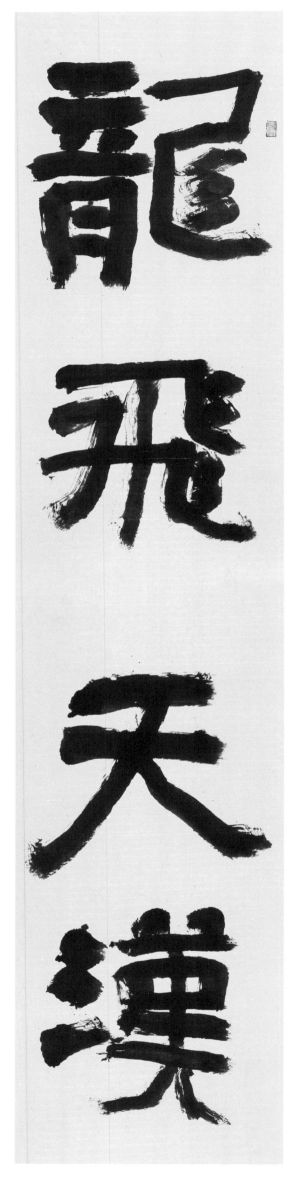

隶书　龙飞天汉

240 cm × 50 cm × 2

释文：

龙飞天汉、凤集朝阳。

篆书　宝马香车

180 cm × 25 cm × 2

释文：

宝马香车朋来燕喜，

商彝周鼎爵美酒淳。

联曰 宝马香车朋来燕喜 商彝周鼎爵美酒淳

以善简菜意出之 辛卯之夏临智太

释文：

河南成皋苏汉明二百其人处士河南雒
阳种亮奉高五百故兖州从事任城吕育
季华三千故下邳令东平陆王褒文博千
故颖（颍）阳令文阳鲍宫元威千河南雒阳李
申伯百赵国邯郸宋瑱元世二百彭城广
儌（戚）姜寻孔（子）长二百平原乐陵朱恭敬公二
百平原湿除（阴）马瑶元冀龚治初兆安刘周
虞崇汝举君薛史相远仲从鲁少陵督邮
辉达越郎宙将御弟仲曜

隶书 唐·王维 渭川田家

180 cm×97 cm

释文：
斜阳照墟落，穷巷牛羊归。
野老念牧童，倚杖候荆扉。
雉雊麦苗秀，蚕眠桑叶稀。
田夫荷锄至，相见语依依。
即此羡闲逸，怅然吟《式微》。

斜陽照墟落窮巷牛羊候眠相帳

歸荆扉野老念牧麥童苗秀倚杖蠶至

森葉稀雄雉田夫荷鋤羡閒

見語吟倚倚式微即此逸

然吟

楷书 唐·杜甫 望岳

180 cm × 97 cm

岱宗夫如何？齐鲁青未了。造化钟神秀，阴阳割昏晓。荡胸生层云，决眦入归鸟。会当凌绝顶，一览众山小。

释文：
岱宗夫如何？齐鲁青未了。
造化钟神秀，阴阳割昏晓。
荡胸生层云，决眦入归鸟。
会当凌绝顶，一览众山小。

隶书 南唐·李煜 浪淘沙
180 cm×90 cm

释文：
帘外雨潺潺，春意阑珊。
罗衾不耐五更寒。
梦里不知身是客，一晌贪欢。
独自莫凭栏，无限江山。
别时容易见时难。
流水落花春去也，天上人间。

般若波羅蜜多心經

識乃法聲身眼想無是不不不諸舍無度色色色厄度五多菩薩觀
界至無香意耳亦色故增垢生法利復想即即不舍一蘊時波行自
無無眼味無鼻識無空不不不不空子如行是是異利切皆照羅濟在
意界觸色舌無受意中減淨滅相是是識色空異子苦空見蜜服菩

隶书 般若波罗蜜多心经
35 cm × 687 cm

释文：
观自在菩萨，行深般若波罗蜜多时，照见五蕴皆空，度一切苦厄。舍利子，色不异空，空不异色，色即是色，受想行识，亦复如是。舍利子，是诸法空相，不生不灭，不垢不净，不增不减。是故，空中无色，无受想行识，无眼耳鼻舌身意，无色声香味触法，无眼界，乃至无意识界，无无明，亦无无明尽，乃至无老死，亦无老死尽，无苦集灭道，无智亦无得，以无所得故。菩提萨埵，依般若波罗蜜多故，心无挂碍，无挂碍故，无有恐怖，远离颠倒梦想，究竟涅槃。三世诸佛，依般若波罗蜜多故，得阿褥（耨）多罗三藐三菩提。故知般若波罗蜜多，是大神咒，是大明咒，是无上咒，是无等等咒，能除一切苦，真实不虚，故说般若波罗蜜多咒，即说咒曰：揭谛揭谛，波罗揭谛，波罗僧揭谛，菩提萨婆诃。

眼 想 無 是 不 不 不 諸 舍 亦 度
耳 行 色 故 增 垢 生 法 利 復 想
鼻 識 無 中 不 不 不 空 子 如 行
舌 無 愛 中 減 淨 滅 相 是 是 諸

隶书　般若波罗蜜多心经（局部）

槃 想 離 有 罣 無 蜜 般 提 所 亦
三 究 顛 恐 礙 多 峇 薩 得 得
世 竟 倒 怖 故 礙 故 波 埵 故 以
諸 涅 夢 遠 無 無 心 羅 依 菩 無

隶书　般若波罗蜜多心经（局部）

楷书　宋·苏轼　水调歌头（明月几时有）
97 cm × 180 cm

释文：
明月几时有？把酒问青天。
不知天上宫阙，今夕是何年。
我欲乘风归去，又恐琼楼玉宇，
高处不胜寒。起舞弄清影，
何似在人间！
转朱阁，低绮户，照无眠。
不应有恨，何事长向别时圆？
人有悲欢离合，月有阴晴圆缺，
此事古难全。
但愿人长久，千里共婵娟。

王子猷居山陰夜
大雪眠覺開室命
酌酒四望皎然因
起彷徨詩忽憶戴
時戴在剡就不
方美小船就前而
返本人問其故行
盡而返何必見戴

隶书　南朝·刘义庆　世说新语（选段）

97 cm × 180 cm

释文：

王子猷居山阴。夜大雪，
眠觉，开室，命酌酒。
四望皎然。因起彷徨，
咏左思《招隐诗》，
忽忆戴安道。
时戴在剡，
即便夜乘小船就之。
经宿方至，造门不前而返。人问其故，王曰：
"吾本乘兴而行，
兴尽而返，何必见戴！"

宿雲初散青山濕
落紅繽紛溪水急
桃花源裏得春多
洞口春煙搖綠蘿
綠蘿搖煙生絕壁
飛泉淙下三千尺
瑤草離離滿澗阿
長松落落凌空碧
雞鳴犬吠自成村
人至老不相識
州仙客知仙路
染丹青寄輕素
處有山如此圖移
家欲向山中住

鈐文代趙孟頫桃源春曉得犬字
鳴至壬寅年之夏月時丑年寅人雅智書

楷书 元·赵孟頫 桃源春晓图

97cm×180cm

释文：
宿云初散青山湿，
落红缤纷溪水急。
桃花源里得春多，
洞口春烟摇绿萝。
绿萝摇烟生（挂）
绝壁，飞泉淙下三
千尺。
瑶草离离满涧阿，
长松落落凌空碧。
鸡鸣犬［吠］自成村，
居人至老不相识。
瀛州（洲）仙客知
仙路，点染丹青寄
轻素。
何处有山如此图？
移家欲向山中住。

092

隶书 唐·李商隐 锦瑟

70 cm × 180 cm

释文：

锦瑟无端五十弦，
一弦一柱思华年。
庄生晓梦迷蝴蝶，
望帝春心托杜鹃。
沧海月明珠有泪，
蓝田日暖玉生烟。
此情可待成追忆，
只是当时已惘然。

篆书 三国·诸葛亮 诫子书

97 cm×180 cm

释文：

夫君子之行，静以修身，俭以养德。非澹（淡）泊无以明志，非宁静无以致远。

夫学须静也，才须学也。非学无以广才，非志无以成学。淫慢则不能励精，险躁则不能冶性。年与时驰，意与日去，遂成枯落，多不接世，悲守穷庐，将复何及！

隶书 三国·曹操 观沧海
93 cm × 180 cm

释文：
东临碣石，以观沧海。
水何澹澹，山岛竦峙。
树木丛生，百草丰茂。
秋风萧瑟，洪波涌起。
日月之行，若出其中。
星汉灿烂，若出其里。
幸甚至哉，歌以咏志。

隸上隸下　大有可為

篆书　线上线下

77 cm × 180 cm

释文：

线上线下，大有可为。

线上线下，大有可为。

乙未庚寅婷七日书

章草　春秋·孔子　论语（选句）
69 cm×138 cm

释文：

子曰：『学而时习之，不亦说乎？有朋自远方来，不亦乐乎？人不知而不愠，不亦君子乎？』

有子曰：『其为人也孝弟而好犯上者，鲜矣。不好犯上而好作乱者，未之有也。君子务本，本立而道生。孝弟也者，其为仁之本与！』

子曰：『巧言令色，鲜矣仁。』

曾子曰：『吾日三省吾身：为人谋而不忠乎？与朋友交而不信乎？传不习乎？』

子曰：『君子不重则不威，学则不固。主忠信，无友不如己者，过则勿惮改。』

有子曰：『礼之用，和为贵。先王之道斯为美。小大由之，有所不行。知和而和，不以礼节之，亦不可行也。』

隶书　现代·毛泽东　沁园春·长沙

97 cm×180 cm

释文：

独立寒秋，湘江北去，
橘子洲头。看万山红遍，
层林尽染；漫江碧透，
百舸争流。鹰击长空，
鱼翔浅底，万类霜天竞自由。
怅寥廓，问苍茫大地，
谁主沉浮？
携来百侣曾游，忆往昔峥嵘岁
月稠。恰同学少年，风华正茂；
书生意气，挥斥方道。
指点江山，激扬文字，
粪土当年万户侯。
曾记否，到中流击水，
浪遏飞舟？

大道如青天
我獨不得出
羞逐長安
社中兒赤
雞白雉賭
梨栗彈劍
作歌奏苦聲
曳裾王門
不稱情淮陰
市井笑韓
信漢朝公卿
忌賈生君
不見昔時
燕家重郭隗
擁彗折節
無嫌猜劇
辛樂毅感恩
分輸肝剖
膽效英才昭王
白骨縈蔓草誰人更掃黃金臺行路
難歸去來

楷书　唐·李白　行路难·大道如青天

180 cm × 97 cm

释文：

大道如青天，我独不得出。羞逐长安社中儿，赤鸡白雉
赌梨栗。弹剑作歌奏苦声，曳裾王门不称情。淮阴市井
笑韩信，汉朝公卿忌贾生。君不见[昔]时燕家重郭隗，
拥彗（彗）折节无嫌猜。剧辛乐毅感恩分，输肝剖胆效
英才。昭王白骨萦蔓草，谁人更扫黄金台？
行路难，归去来！

我居北海君南海，寄雁傳書謝不能。桃李春風一杯酒，江湖夜雨十年燈。持家但有四立壁，治病不蘄三折肱。想見讀書頭已白，隔溪猿哭瘴溪藤。

隶书 宋·黄庭坚 寄黄几复

70 cm×180 cm

释文：

我居北海君南海，

寄雁传书谢不能。

桃李春风一杯酒，

江湖夜雨十年灯。

持家但有四立壁，

治病不蕲三折肱。

想见（得）读书头已白，

隔溪猿哭瘴溪藤。

驚明
鵲月
夜清
鳴風
蟬半

稻半
花豐
香年
裏
聽
一

說蛙
取聲
一

星片
天七
外八
兩個

三
點
雨
山

前
舊
社
時
林

店
社
林
邊

路忽
轉見
溪
頭

楷书　宋·辛弃疾　西江月·夜行黄沙道中

55 cm × 160 cm

释文：

明月别枝惊鹊，
清风半夜鸣蝉。
稻花香里说丰年，
听取蛙声一片。
七八个星天外，
两三点雨山前。
旧时茅店社林边，
路转溪头（桥）忽见。

金樽清酒鬥十千玉盤珍羞直萬錢
停杯投箸不能食拔劍四顧心茫然
欲渡黃河冰塞川將登太行雪滿山
閑來垂釣碧溪上忽復乘舟夢日邊
行路難行路難多歧路今安在長風
破浪會有時直掛雲帆濟滄海

楷书 唐·李白 行路难三首（其一）

180 cm × 97 cm

释文：

金樽清酒斗十千，玉盘珍羞直万钱。
停杯投箸不能食，拔剑四顾心茫然。
欲渡黄河冰塞川，将登太行雪满山。
闲来垂钓碧溪上，忽复乘舟梦日边。
行路难，行路难，多歧路，今安在？
长风破浪会有时，直挂云帆济沧海。

隶书　唐·李白　江上吟
180 cm × 97 cm

释文：
木兰之枻沙棠舟，玉箫金管坐两头。
美酒樽（尊）中置千斛，载妓随波任去留。
仙人有待乘黄鹤，海客无心随白鸥。
屈平辞（词）赋悬日月，楚王台榭空山丘。
兴酣落笔摇五岳，诗成笑傲凌沧洲。
功名富贵若长在，汉水亦应西北流。

木蘭之枻沙棠舟玉簫金管坐兩頭美酒樽中置千斛載妓隨波任去留仙人有待乘黃鶴海客無心隨白鷗屈平辭賦懸日月楚王臺榭空山丘興酣落筆搖五嶽詩成笑傲凌滄洲功名富貴若長在漢水亦應西北流

有耳莫洗潁川水有口莫食首陽蕨
含光混世貴無名何用孤高比雲月
吾觀自古賢達人功成不退皆殞身
子胥既棄吳江上屈原終投湘水濱
陸機雄才豈自保李斯稅駕苦不早
華亭鶴唳詎可聞上蔡蒼鷹何足道
君不見吳中張翰稱達生秋風忽憶
江東行且樂生前一杯酒

楷书 唐·李白 行路难三首（其三）

180 cm × 97 cm

古今之成大事業、大學問者罔不經過三種之境界。獨上高樓、望盡天涯路。此第一境也。衣帶漸寬終不悔、為伊消得人憔悴。此第二境也。眾裡尋他千百度、驀然回首、那人卻在燈火闌珊處。此第三境也。

隶书　清·王国维　人间词话（选句）

180 cm×93 cm

释文：

古今之成大事业、大学问者罔不经过三种之境界：「昨夜西风凋碧树。独上高楼，望尽天涯路。」此第一境也。「衣带渐宽终不悔，为伊消得人憔悴。」此第二境也。「众里寻他千百度，蓦然回首，那人却在灯火阑珊处。」此第三境也。

清王国维人间词话语

隶书·唐·白居易 题岳阳楼

93 cm×180 cm

释文：

岳阳城下水漫漫，独上危楼凭曲栏（阑）。

春岸绿时连梦泽，夕波红处近长安。

猿攀树立啼何苦，雁点湖飞[渡]亦难。

此地唯堪画图障，华堂张与贵人看。

楷书　清·陈兆麒　石禅精舍记

180 cm × 94 cm

天下之空靈遠妙者莫如嬋而冥頑弗靈
者莫如石石之與嬋其為物似不相及然
世傳生公說法頑石可使點頭則頑或有
時而靈焉況乎石不必皆頑也山砠水涯
之區往往峭壁嶙峋清奇秀拔人涉其中
恍若蓬萊仙島塵慮都忘靈境又未嘗不
在石也

释文：

天下之空灵远妙（妙远）者，莫如婵（禅），而冥顽弗灵者，莫如石。石之与婵（禅），其为物似不相及。然世传生公说法，顽石可使点头，则顽或有时而灵焉，况乎石不必皆顽也。山砠水涯之区，往往峭壁嶙峋，清奇秀拔，人涉其中，恍若蓬莱仙岛，尘虑都忘。灵境又未尝不在石也。

江館靖秋晨起看竹煙光日影露氣皆浮動於疏密枝葉之間胸中勃勃遂有畫意其實胸中之竹並不是眼中之竹也因而磨墨展紙落筆倏作變相手中之竹又不是胸中之竹也總之意在筆先者定則也趣在法外化機也獨畫雲乎哉

楷书 清·郑板桥题画诗
180 cm×97 cm

释文：

江馆清秋，晨起看竹，烟光日影露气，皆浮动于疏密枝叶（疏枝密叶）之间，胸中勃勃遂有画意。其（中）胸中之竹，并不是眼中之竹也。因而磨墨展纸，落笔倏作变相，手中之竹又不是胸中之竹也。总之，意在笔先者，定则也；趣在法外【者】，化机也。

独画云乎哉！

望廬山瀑布西登香
爐峰南見瀑布水掛
流三百丈噴壑數十
里欻如飛電來隱若
白虹起初驚河漢落
半灑雲天裡仰觀勢
轉雄壯哉造化功海
風吹不斷江月照還
空空中亂潨射左右
洗青壁飛珠散輕霞
流沫沸石而我樂
名山對之心益閒無
論且漱瓊液還得洗塵
顏且諧宿所好永願
辭人間

楷书 唐·李白 望庐山瀑布（其一）

97 cm × 180 cm

释文：

望庐山瀑布

西登香炉峰，南见瀑布水。
挂流三百丈，喷壑数十里。
欻如飞电来，隐若白虹起。
初惊河汉落，半洒云天里。
仰观势转雄，壮哉造化功！
海风吹不断，江月照还空。
空中乱潨射，左右洗青壁。
飞珠散轻霞，流沫沸穹石。
而我乐名山，对之心益闲。
无论漱琼液，还得洗尘颜。
且谐宿所好，永愿辞人间。

隶书　明·文震亨　长物志

97 cm × 180 cm

释文：

香茗之用，其利最溥。

物外高隐，坐语道德。

可以清心悦神。

初阳薄暝，兴味萧骚，

可以畅怀舒啸。

晴窗拓帖，挥尘闲吟，

可以远辟睡魔。

篝灯夜读，可以助情热意。

青衣红袖，密语谈私，

可以畅情热意。

坐雨闭窗，

饭余散[步]。可以遣寂除烦。

醉筵醒客，夜雨蓬窗，

长啸空楼，冰弦戛指，可以佐欢解

渴。

品之最优者，以沉芥香（香芥）茶

为首，第烹煮有法，必贞夫韵士乃

能穷心耳。

隶书　唐·慧能　坛经（选句）

97 cm×180 cm

释文：

不思量，性即空寂，
思量即是自化。
思量恶化（法），
思量善法，
化为地狱：思量善法，
化为天堂。
毒害化为畜生，
慈悲化为菩萨。
知惠化为上界，
愚痴化为下方，
自性变化甚多，
迷人自不知见。
一念善，知惠即生；
一灯能除千年暗，
一智慧能灭万年愚。

不思量，性即空寂，思量即是自化。思量恶化为地狱，思量善化为天堂，毒害化为畜生，慈悲化为菩萨，智慧化为上界，愚痴化为下方。自性变化甚多，迷人自不知见。一念善，知惠即生。一灯能除千年暗，一智慧能灭万年愚。

至若春和景明，波瀾不驚，上下天光，一碧萬頃；沙鷗翔集，錦鱗遊泳；岸芷汀蘭，鬱鬱青青。而或長煙一空，皓月千里，浮光躍金，靜影沉璧，漁歌互答，此樂何極！登斯樓也，則有心曠神怡，寵辱偕忘，把酒臨風，其喜洋洋者矣。

嗟夫！予嘗求古仁人之心，或異二者之為，何哉？不以物喜，不以己悲；居廟堂之高則憂其民，處江湖之遠則憂其君。是進亦憂，退亦憂，然則何時而樂耶？其必曰「先天下之憂而憂，後天下之樂而樂乎」。噫！微斯人，吾誰與歸？時六年九月十五日。

范仲淹《岳阳楼记》为北京某大学党委书记范文礼先生作为范文正公三十七世孙依古法书於世纪坛写意堂 陈克年

楷书 宋·范仲淹 岳阳楼记（选段）
97 cm×180 cm

释文：

至若春和景明，波澜不惊，上下天光，一碧万顷；沙鸥翔集，锦鳞游泳；岸芷汀兰，郁郁青青。而或长烟一空，皓月千里，浮光跃金，静影沉璧，渔歌互答，此乐何极！登斯楼也，则有心旷神怡，宠辱偕忘，把酒临风，其喜洋洋者矣。

嗟夫！予尝求古仁人之心，或异二者之为，何哉？不以物喜，不以己悲；居庙堂之高则忧其民，处江湖之远则忧其君。是进亦忧，退亦忧，然则何时而乐耶？其必曰『先天下之忧而忧，后天下之乐而乐』乎。噫！微斯人，吾谁与归？

时六年九月十五日。

久有凌云志，重上井冈山。千里来寻故地，旧貌变新颜。到处莺歌燕舞，更有潺潺流水，高路入云端。过了黄洋界，险处不须看。

风雷动，旌旗奋，是人寰。三十八年过去，弹指一挥间。可上九天揽月，可下五洋捉鳖，谈笑凯歌还。世上无难事，只要肯登攀。

录毛泽东《水调歌头·重上井冈山》

隶书 现代·毛泽东 水调歌头·重上井冈山
97 cm × 180 cm

释文：
久有凌云志，重上井冈山。
千里来寻故地，旧貌变新颜。
到处莺歌燕舞，更有潺潺流水，
高路入云端。
过了黄洋界，险处不须看。
风雷动，旌旗奋，是人寰。
三十八年过去，弹指一挥间。可上
九天揽月，可下五洋捉鳖，
谈笑凯歌还。世上无难事，
只要肯登攀。

隶书　宋·周敦颐　爱莲说

97 cm × 180 cm

释文：

水陆草木之花，可爱者甚蕃。晋陶渊明独爱菊；自李唐来，世人甚（盛）爱牡丹。予独爱莲之出淤泥而不染，濯清涟而不妖，中通外直，不蔓不枝，香远益清，亭亭净植，可远观而不可亵玩焉。

予谓菊，花之隐逸者也；牡丹，花之富贵者也；莲，花之君子者也。

噫！菊之爱，陶之后（陶后）鲜有闻。莲之爱，同予者何人？牡丹之爱，宜乎众矣！

隶书 宋·苏轼 望江南·超然台作

82 cm × 180 cm

释文：

春未老，风细柳斜斜。

试上超然台上看（望），

半壕春水一城花。

烟雨暗千家。

寒食后，酒醒却咨嗟。

休对故人思故国，

且将新火试新茶。

诗酒趁年华。

楷书　现代·毛泽东　沁园春·长沙
97 cm×180 cm

释文：

独立寒秋，湘江北去，橘子洲头。看万山红遍，层林尽染；漫江碧透，百舸争流。鹰击长空，鱼翔浅底，万类霜天竞自由。怅寥廓，问苍茫大地，谁主沉浮？

携来百侣曾游，忆往昔峥嵘岁月稠。恰同学少年，风华正茂；书生意气，挥斥方遒。指点江山，激扬文字，粪土当年万户侯。曾记否，到中流击水，浪遏飞舟？

和流敲推伫従虚米不念舒楊
風曲舍窗文藝步家獨昔卷公
厚知月棋百三步書觀揮忘扶
硯春開南澄爲虚畫酒毫寢篋
田早禪句鮮學圓船德端食筍

隶书 宋·葛立方 韵语阳秋（选句）

90 cm×180 cm

释文：

杨公扶（拂）篋筍，舒卷忘寝食。

念昔挥毫端，不独观酒德。

米家书画船，虚步步虚圆；

从艺三为学，行文百澄鲜；

推窗梅索句，敲舍月开禅；

流曲知春早，和风厚砚田。

楷书　唐·杜甫　客至
85 cm×180 cm

释文：

舍南舍北皆春水，但见群鸥日日来。
花径不曾缘客扫，蓬门今始为君开。
盘飧市远无兼味，樽酒家贫只旧醅。
肯与邻翁相对饮，隔篱呼取尽馀杯。

119

隶书 晋·陶渊明 桃花源记（选段）

97 cm×180 cm

释文：

林尽水源，便得一山，山有小口，仿佛若有光。便舍船，从口入。初极狭，才通人。复行数十步，豁然开朗。土地平旷，屋舍俨然，有良田美池桑竹之属。阡陌交通，鸡犬相闻。其中往来种作，男女衣着，悉如外人。黄发垂髫，并怡然自乐。见渔人，乃大惊，问所从来。具答之。便要还家，设酒杀鸡作食。村中闻有此人，咸来问讯。自云先世避秦时乱，率妻子邑人来此绝境，不复出焉，遂与外人间隔。问今是何世，乃不知有汉，无论魏晋。

隶书 春秋·老子 道德经（选句）

97 cm × 180 cm

释文：

天下皆知美之为美，斯恶已。皆知善之为善，斯不善矣（已）。［故］，有无相生，难易相成，长短相形，高下相盈（倾），音声相和，前后相随。桓（恒）也。是以圣人处无为之事，行不言之教，万物作而弗始，生而［弗］有，为而弗持（恃），功成而弗居。夫唯弗居，是以不去。

君子曰學不可以已
青取之於藍而青於
藍冰水為之而寒于
水木直中繩輮以為
輪其曲中規雖有槁
暴不復挺者輮使之
然也故木受繩則直
金就礪則利君子博
學而日參省乎己則
知明而行無過矣故
不登高山不知天之
高也不臨深溪不知
地之厚也不聞先王
之遺言不知學問之
大也

楷书 战国·荀子 劝学（选句）
97 cm×180 cm

释文：
君子曰：学不可以已。
青，取之于蓝，而青于蓝；
冰，水为之，而寒于水。
木直中绳，輮以为轮，
其曲中规。
虽有槁暴，不复挺者，
輮使之然也。
故木受绳则直，
金就砺则利，
君子博学而日参省乎己，
则知明而行无过矣。
故不登高山，
不知天之高也；
不临深溪，
不知地之厚也；
不闻先王之遗言，
不知学问之大也。

大學之道在明明德在親民在止於至善知止而後能定定而後能靜靜而後能安安而後能慮慮而後能得物有本末事有終始知所先後則近道矣古之欲明明德於天下者先治其國欲治其國者先齊其家欲齊其家者先脩其身欲脩其身者先正其心欲正其心者先誠其意欲誠其意者先致其知致知在格物

隶书　大学（选句）
97 cm×180 cm

释文：

大学之道，在明明德，
在亲民，在止于至善。
知止而后能安（有定），
安（定）而后能虑（静），
虑（静）而后能得（安），
「安而后能虑，
虑而后能得。」
物有本末，事有终始。
知所先后，则近道矣。
古之欲明明德于天下者，
先治其国。
先治其国者，欲治其国者，
先齐其家。欲齐其家者，
先修其身。欲修其身者，
先正其心。欲正其心者，
先诚其意。欲诚其意者，
先致其知。致知在格物。

楷书 唐·孟浩然 秋登万山寄张五

北山白雲里
隱者自怡悅
相望試登高
心隨鴈飛滅
愁因薄暮起
興是清秋發
時見歸村人
沙行渡頭歇
天邊樹若薺
江畔洲如月
何當載酒来
共醉重陽節

楷书 唐·孟浩然 秋登万山寄张五
83 cm×180 cm

释文：

北山白云里，隐者自怡悦。
相望试（始）登高，心随雁飞灭。
愁因薄暮起，兴是清秋发。
时见归村人，沙行（平沙）渡头歇。
天边树若荠，江畔洲如月。
何当载酒来，共醉重阳节。

隶书　庄子　秋水（选句）
97 cm×180 cm

释文：

秋水时至，百川灌河；泾流之大，两涘渚崖之间不辩牛马。于是焉河伯欣然自喜，以天下之美为尽在己。顺利（流）而东行，至于北海，东面而视，不见水端。于是焉河伯始旋其面目，望洋向若而叹曰：「野语有之曰，『闻道百，以为莫己若』者，我之谓也。且夫我尝闻少仲尼之闻而轻伯夷之义者，始吾弗信；今我（吾）睹子之难穷也，吾非至于子之门则殆矣，吾长见笑于大方之家。」

章草 宋·苏轼 前赤壁赋
40cm×1000cm

释文：

壬戌之秋，七月既望，苏子及（与）客泛舟游于赤壁之下。清风徐来，水波不兴。举酒属客，诵明月之诗，歌窈窕之章。少焉，月出于东山之上，徘徊于斗牛之间。白露横江，水光接天。纵一苇之所如，凌万顷之茫然。浩浩乎如冯虚御风，而不知其所止；飘飘乎如遗世独立，羽化而登仙。

于是饮酒乐甚，扣舷而歌之。歌曰：「桂棹兮兰桨，击空明兮溯流光。渺渺兮予怀，望美人兮天一方。」客有吹洞箫者，倚歌而和之，其声呜呜然，如怨如慕，如泣如诉，余音袅袅，不绝如缕。舞幽壑之潜蛟，泣孤舟之嫠妇。

苏子愀然，正襟危坐而问客曰：「何为其然也？」客曰：「『月明星稀，乌鹊南飞』，此非曹孟德之诗乎？西望夏口，东望武昌，山川相缪，郁乎苍苍，此非孟德之困于周郎者乎？方其破荆州，下江陵，顺流而东也，舳舻千里，旌旗蔽空，酾酒临江，横槊赋诗，固一世之雄也，而今安在哉？况吾与子渔樵于江渚之上，侣鱼虾而友麋鹿，驾一叶之扁舟，举匏樽（尊）以相属。寄蜉蝣于天地，渺沧海之一粟。哀吾生之须臾，羡长江之无穷。挟飞仙以遨游，抱明月而长终。知不可乎骤得，托遗响于悲风。」

苏子曰：「客亦知夫水与月乎？逝者如斯，而未尝往也；盈虚者如彼，而卒莫消长也。盖将自其变者而观之，则天地曾不能以一瞬；自其不变者而观之，则物与我皆无尽也，而又何羡乎？且夫天地之间，物各有主，苟非吾之所有，虽一毫而莫取。惟江上之清风，与山间之明月，耳得之而为声，目遇之而成色，取之无禁，用之不竭，是造物者之无尽藏也，而吾与子之所共适。」

客喜而笑，洗盏更酌，肴核既尽，杯盘狼籍。相与枕藉乎舟中，不知东方之既白。

章草　前赤壁賦（局部）

章草　前赤壁賦（局部）

行草　晋·陶渊明　饮酒

180 cm×35 cm

释文：

结庐在人境，而无车马喧。

问君何能尔？心远地自偏。

采菊东篱下，悠然见南山。

山气日夕佳，飞鸟相与还。

此中有真意，欲辨已忘言。

篆书　闲来读书
180 cm × 48 cm

释文：
闲来读书明世事，
静时游艺得天真。

中庭地白尌栖鴉冷露無
聲濕桂花今夜月明人盡
望不知秋思落誰家

楷书　唐·王建　十五夜望月
180 cm × 48 cm

释文：
中庭地白树栖鸦，
冷露无声湿桂花。
今夜月明人尽望，
不知秋思落谁家？

王建十五夜望月五言之青休大兄之人修甘书於墀

行草 唐·王维 终南山

180 cm × 45 cm

释文：

太乙近天都，连山接海隅。

白云回望合，青霭入看无。

分野中峰变，阴晴众壑殊。

欲投人处宿，隔水问樵夫。

隶书 宋·曾巩 墨池记
40 cm×680 cm

释文：

临川之城东，有地隐然而方以高，以临于溪，曰新城。新城之上，有池洼然而方以长，曰王羲之之墨池者，荀伯子《临川记》云也。羲之尝慕张芝，临池学书，池水尽黑，此为其故迹，岂信然邪？方羲之之不可强以仕，而尝极东方，出沧海，以娱其意于山水之间；岂有徜徉肆恣，而又尝自休于此邪？羲之之书晚乃善，则其所能，盖亦以精力自致者，非天成也。然后世未有能及者，岂其学不如彼邪？则学固岂可以少哉，况欲深造道德者邪？

墨池之上，今为州学舍。教授王君盛恐其不章也，书『晋王右军墨池』之六字于楹间以揭之。又告于巩曰：『愿有记。』推王君之心，岂爱人之善，虽一能不以废，而因以及乎其迹邪？其亦欲推其事以勉其学者邪？夫人之有一能而使后人尚之如此，况仁人庄士之遗风余思被于来世者何如哉！

庆历八年九月十二日，曾巩记。

隶书　墨池记（局部）

隶书　墨池记（局部）

图书在版编目（ＣＩＰ）数据

砚海观涛——廖炳智书法艺术展作品集/廖炳智著 .—南宁：广西美术出版社，2015.11

ISBN 978-7-5494-1396-6

Ⅰ .①砚… Ⅱ .①廖… Ⅲ .①汉字—法书—作品集—中国—现代 Ⅳ .① J292.28

中国版本图书馆 CIP 数据核字（2015）第 289918 号

"美丽龙城"柳州艺术作品双年展特展

砚海观涛——廖炳智书法艺术展作品集

"MEILI LONGCHENG" LIUZHOU YISHU ZUOPIN SHUANGNIANZHAN TEZHAN
YAN HAI GUAN TAO—LIAO BINGZHI SHUFA YISHUZHAN ZUOPINJI

著　　者：廖炳智
责任编辑：吴谦诚
装帧设计：万　一
责任校对：张瑞瑶　梁冬梅
审　　读：肖丽新
出 版 人：彭庆国
终　　审：姚震西
出版发行：广西美术出版社
地　　址：广西南宁市望园路9号
邮　　编：530023
网　　址：www.gxfinearts.com
制　　版：广西朗博文化发展有限公司
印　　刷：深圳市国际彩印有限公司
版　　次：2016年4月第1版第1次印刷
开　　本：787 mm×1092 mm　1/8
印　　张：18
书　　号：ISBN 978-7-5494-1396-6/J · 2449
定　　价：268.00元